Quinn is
Wyatt

GWEN?

Birds

GWEN?

Birds

Adapted from Georges-Louis Leclerc,
Compte de Buffon's *Histoire naturelle*

Edited by Fiorella Congedo

HARPER
DESIGN
An Imprint of HarperCollins Publishers

HarperCollins books may be purchased for educational, business, or sales promotional use.
For information, please write: Special Markets Department, HarperCollins*Publishers*,
10 East 53rd Street, New York, NY 10022.

First edition published in 2011 by
Harper Design
An Imprint of HarperCollins*Publishers*
10 East 53rd Street
New York, NY 10022
Tel.: (212) 207-7000
Fax: (212) 207-7654
harperdesign@harpercollins.com
www.harpercollins.com

Distributed throughout the world by
HarperCollins*Publishers*
10 East 53rd Street
New York, NY 10022
Fax: (212) 207-7654

Packaged by
maomao publications
Via Laietana, 32 4th fl. of. 104
08003 Barcelona, Spain
Tel. : +34 93 268 80 88
Fax : +34 93 317 42 08
www.maomaopublications.com

Publisher: Fiorella Congedo
Texts: Fiorella Congedo
Art Direction: Mireia Casanovas
Layout: Juan Prieto
Translation: Cillero & de Motta

Library of Congress Control Number: 2010931727

ISBN: 978-0-06-203956-9

Printed in Spain
First Printing, 2011

Although we have tried to be as faithful and precise as possible to the original text in the translation, this book may contain sor
inaccuracies due to changes in scientific nomenclature and the individual characteristics of the original work.

Contents

34 La Gélinotte	Hazel grouse	*Gallina corylorum, Gallina sylva*
Le Coq de Bruyère	Capercaillie	
35 Le Tétras à queue fourchue	Black grouse	
36 La Gélinotte du Canada	Canada grouse	
Le Ganga	Sandgrouse	
37 Le Lagopède	Ptarmigan	
38 Le Faisan	Pheasant	*Phasianus*
39 Le Paon	Peacock	*Pavo*
40 Le Faisan doré	Golden pheasant	
41 Le Katraca	Parraka	
42 L'Éperonnier	Grey peacock pheasant	
43 Le Hocco	Curassow	
44 L'Yacou	Crested guan	
Le Pauxi	Northern helmeted curassow	
45 L'Hoazin	Hoatzin	
46 La petite Perdrix grise	Little grey partridge	
La Perdrix grise	Grey partridge	*Perdrix*
47 La Perdrix de montagne	Pyrenean grey partridge	
48 La Bartavelle	Rock partridge	
Le Francolin	Black francolin	
49 La Perdrix rouge	Red-legged partridge	
50 La Caille des îles Malouines	Malouine quail	
La Caille	Common quail	*Coturnix*
51 La Caille de la Chine	Asian blue quail	
52 Le Pigeon polonais	Barb	
Le Pigeon-cravate	Turbit pigeon	
Le Pigeon biset	Rock pigeon	
53 Le Nonain	Jacobin	
Le Ramier	Common wood pigeon	*Palumbes*
Le Pigeon grosse-gorge	French pouter	
54 La Tourterelle	Turtledove	*Turtur*
55 La Tourterelle à collier	Red-eyed dove	
Le Tourocco	Long-tailed dove	
56 Le Sonneur	Red-billed chough	
Le Corbeau	Raven	*Corvus*
57 La Corbine	Carrion crow	
58 La Pie	Magpie	*Pica, Cissa, Avis pluvia*
59 La Pie du Sénégal	Senegal crow	
Le Geai	Jay	*Garrulus*
60 L'Oiseau de Paradis	Bird-of-paradise	
61 Le Superbe	Superb bird-of-paradise	
62 Le Manucode	Manucode	
Le Magnifique	Magnificent bird-of-paradise	

63 Le Sifilet	Western parotia	
64 L'Étourneau du Cap de Bonne-Espérance	Cape starling	
L'Étourneau	Starling	*Sturnus, Sturnellus*
65 L'Étourneau de la Louisiane	Eastern meadowlark	
66 Le Troupiale	Troupial	*Icterus, Pica cissa, Picus, Turdus, Xanthornus, Coracias*
67 Le Commandeur	Red-winged starling	*Icterus pterophœnicœus, Avis rubeorum humerorum*
Le Troupiale noir	Unicolored blackbird	
68 Le Cassique jaune ou Yapou	Yellow-rumped cacique	*Pica, Picus minor, Cissa nigra, etc.*
69 Le Cassique rouge du Brésil o Jupuba	Red-rumped cacique	
Le Cassique vert de Cayenne	Green oropendola	
70 Le Coulavan	Black-naped oriole	
Le Loriot	Golden oriole	*Chlorion, Chloris, Chloreus oriolus, Merula aurea, Turdus aureus, Luteus, Lutea, Luteolus*
71 Le Loriot des Indes	Eastern black-naped oriole	
72 La Rousserolle	Greater redsparrow	*Turdus palustris junco cinctus, Passer aquaticus*
La Grive	Thrush	*Turdus, Turdus minor, Turdus musicus*
73 La Litorne	Fieldfare	*Turdus pilaris, Trichas*
La Draine	Mistle thrush	*Turdus major, maximus, viscivorus*
74 Le Moqueur français	White-throated Robin	
Le Merle	Blackbird	*Merula, Merulus, Nigretum*
75 Le Moqueur	Mockingbird	*Mimus, Turdus, Sylvia, Avis polyglotta*
76 Le Merle de roche	Rock thrush	
Le Merle bleu	Blue rock thrush	*Cyanus, Cœruleus*
77 Le Merle couleur de rose	Rosy starling	*Turdus roseus, Merula rosea, Avis incognita*
78 Le Mainate	Myna	
Le Jaseur	Waxwing	
79 Le Martin	Common myna	
Le Goulin	Coleto	
80 Le Gros-bec	Hawfinch	
81 Le Cardinal huppé	Northern cardinal	
Le Bec-croisé	Crossbill	*Loxia ab obliquitate mandibularum*
82 Le Grivelin	Brazilian grosbeak	
83 Le Soulcie	Rock sparrow	
84 Le Paroare	Red-capped cardinal	
Le Père noir	Lesser Antillean bullfinch	

85 Le Moineau	Sparrow	*Passer domesticus*
86 La Linotte	Linnet	
87 Le Serin	Canary	
Le Cabaret	Common redpoll	
88 Le Bengali	Bengal, blue-bellied finch	
89 Le Sérevan	Common waxbill	
90 Le Sénégali	Red-billed firefinch	
Le Bengali piqueté	Red avadavat	
91 Le petit Moineau du Sénégal	Little Senegal sparrow	
92 Le Maïa	Cuba finch	
93 Le Maïan	White-headed grosbeak	
94 Le Pinson	Chaffinch	
Le Pinson d'Ardenne	Brambling	
95 La Veuve au collier d'or	Gold-collared widow	
96 La Veuve en feu	Fire-colored widow	
97 La Veuve à quatre brins	Shaft-tailed widow	
98 Le Pape	Painted bunting	
99 Le Verderin	Green finch	
Le Chardonneret	Goldfinch	
100 Le grand Tangara	Grand tanager	
101 La Houppette	Crested tanager	
Le Scarlatte	Scarlet tanager	
102 Le Bluet	Bishop tanager	
103 Le Rouge-cap	Red-headed tanager	
Le Diable-enrhumé	Black and blue tanager	
104 Le Septicolor	Paradise tanager	
105 La Gorge-noire	Black-throated tanager	
La Coiffe-noire	Hooded tanager	
106 L'Ortolan de roseaux	Reed bunting	
107 Le Mitilène de Provence	Lesbian bunting	
Le Gavoué de Provence	Mustachoe bunting	
108 Le Proyer	Common bunting	
109 Le Bruant fou	Rock bunting	
Le Zizi	Cirl bunting	
110 Le Bouvreuil	Bullfinch	
111 Le Bec-rond	Ruddy-breasted seedeater	
Le Bouveret	Orange grosbeak	
112 Le Coq de roche	Cock-of-the-rock	
113 Le Coliou	Coly	
Le Tijé ou grand Manakin	Blue-backed manakin	
114 Le petit Béfroi	Speckled thrush	
Le grand Béfroi	Alarum thrush	
Le Roi des Fourmiliers	King thrush	

172	Le Papegai maillé	Mailed parrot	
173	Le Tavoua	Festive parrot	
	Le Papegai de Paradis	Paradise parrot	
174	La Perriche pavouane	Pavouane parrot	
	Le Caïca	Caica parrot	
175	Le Maïpouri	Black-headed parrot	
176	Le Coucou	Cuckoo	
	Le Coucou verdâtre de Madagascar	Great Madagascar cuckoo	
177	Le Touraco	Touraco	
178	L'Ani des savanes	Smooth-billed ani	
179	Le Houtou	Blue-crowned motmot	
180	La Huppe	Hoopoe	*Upupa*
181	Le Promerops brun rayé	Gurney's Sugarbird	
	Le Guêpier vert à gorge bleue	Blue-throated bee eater	
	Le Guêpier à queue d'azur	Blue-tailed bee eater	
182	L'Hirondelle de cheminée ou Hirondelle domestique	Barn swallow	*Aredula (Cicero), Vaga volucris (Ovid), Ales bistinos (Seneca), Dualides aves (Plutarch)*
	L'Hirondelle à ventre roux	Red-breasted swallow	
183	L'Hirondelle de fenêtre	House martin	
184	L'Hirondelle de rivage	Sand martin	
	Le Martinet noir	Common swift	
185	Le Martinet à ventre blanc	Alpine swift	
186	Le Pic vert de Goa	Black-backed woodpecker	
187	Le Pic rayé de Saint-Domingue	Hispaniolan woodpecker	
	Le petit Pic rayé de Cayenne	Cayenne woodpecker	
188	Le Toucan à ventre rouge	Red-bellied toucan	
189	Le Toco	Toco	
190	Le Tock	Red-billed hornbill	
191	Le Calao-rhinocéros	Rhinoceros hornbill	
192	La Cigogne	Stork	*Ciconia*
193	La Cigogne noire	Black stork	
194	Le Jabiru	Jabiru	
195	La Grue	Crane	
196	La Demoiselle de Numidie	Demoiselle crane	
197	L'Oiseau royal	Crowned crane	
198	Le Secrétaire	Secretary bird	
199	Le Kamichi	Horned screamer	
	Le Héron	Heron, common heron	*Ardea, Ardeola*
200	L'Aigrette rousse	Reddish egret	
201	La grande Aigrette	Great egret	
202	Le Héron blanc a calotte noire	Capped heron	

203	Le petit Butor de Cayenne	Bittern of Cayenne	
204	Le petit Butor du Sénégal	Senegal bittern	
205	Le Butor	Bittern	*Ardea stellaris, botaurus, butio (inque paludiferis butio bubit aquis, Aut. Philomelæ)*
206	La Spatule	Spoonbill	*Platea, Platelea*
207	Le Bihoreau	Black-crowned night-heron	
	Le Savacou	Boatbill	
208	La Bécasse	Wood cock	*Perdix rustica, P. rusticula*
	La Barge commune	Green sandpiper	
209	La Bécassine	Snipe	
210	Le Combattant	Ruff (male), the reeve (female)	
211	Le Chevalier commun	Common greenshank	
	Le Chevalier aux pieds rouges	Redshank	
212	L'Ibis blanc	White ibis	
	L'Ibis noir	Black ibis	
213	Le Courlis	Curlew	*Numenius, Arquata, Falcinellus*
214	Le Courlis vert ou Courlis d'Italie	Green curlew	
215	Le Corlieu ou petit Courlis	Whimbrel	
	Le Vanneau	Lapwing	*Capella; Vanellus*
216	Le Vanneau suisse	Swiss lapwing	
217	La Vanneau armé du Sénégal	African wattled lapwing	
	Le Vanneau armé des Indes	Yellow wattled lapwing	
218	Le Pluvier doré	Golden plover	
	Le Pluvier à collier	Ringed plover	
219	Le Pluvier à aigrette	Senegal wattled plover	
220	L'Échasse	Black-winged stilt	*Himantopus*
221	L'Huîtrier ou la Pie de mer	Oystercatcher	*Haematopus ostralegus*
	Le Merle d'eau	White-throated dipper	
222	Le Râle de terre	Corncrake	*Rallus*
	Le Râle à long bec	Clapper rail	
223	Le Râle d'eau	Water rail	
224	Le Caurâle	Sun-bittern	
	La grande Poule d'eau de Cayenne	Russet-crowned crake	
225	La Poule d'eau	Moorhen	
226	La Poule sultane	Purple swamphen	
	La Foulque	Coot	*Fulica, Fulix*
	La Macroule	Eurasian coot	
227	Le Castagneux	Little grebe	
228	Le Harle	Common merganser	
229	Le grand Plongeon	Great Northern Loon	
230	La Piette	Smew	
	Le Cormoran	Cormorant	*Corvus aquaticus*
231	Le Pélican	Pelican	*Onocrotalus*

Introduction

Exhibiting birds of all shapes and sizes, multi-colored and monochromatic, common and exotic, from all corners of the world, this book features the delightful etchings of Georges-Louis Leclerc, Comte de Buffon (1707-1788). Buffon was one of the most respected French naturalists, the author of the extraordinary 36 volume *Histoire naturelle, générale et particulière*, which was designed to explore nature's three kingdoms, animal, mineral, and vegetable, and the founder of the Paris museum of the same name, the Muséum National d'Histoire Naturelle (the National Museum of Natural History).

Between 1749 and 1789, 36 volumes of the scholar's work were published, but by the time of his death in 1789, he had only covered part of the minerals, quadrupeds, and birds of the world, and so left his students the task of completing the rest of the project. The last eight volumes of *Histoire naturelle* were published posthumously and were the work of B. Lacépède, who later added, in the same format, oviparous quadrupeds, snakes, and fish. After him, other famous scholars and the greatest specialists of the natural world added the so-called *Suites à Buffon* to Buffon's work, thus completing the animal and plant kingdoms and finishing all parts of the originally planned compilation.

This book faithfully reproduces a selection of the art and descriptive text of *Histoire naturelle* created by Buffon in collaboration with P. Guénau de Montbéliard. As observed by Buffon, "Species of birds are more numerous than those of quadrupeds, and there is also a greater variety of them. It will be many centuries before a history of birds can be compiled which is as complete as that written about four-legged animals. This book, however, features an exact representation of a large number of birds, with the help of beautiful colored illustrations, creating a wonderful, precise visual description which could never be achieved in words alone." This book is not intended as a comprehensive volume of every type of bird, but instead as a volume of art to be treasured—to captivate readers with the freshness of its colors and the refined nature of its design. It allows us to admire the depiction of the birds, almost appreciate their smell, feel the softness of their feathers, even hear their trill voices.

For ease of reference, a comprehensive index at the back of the book is paired with Buffon's descriptions of the birds. It provides the French and common English names of the birds, as well as their Latin names where Buffon provided them. Because this work was created in the 18th century, it should be noted that it is impossible be completely sure the English translations are the names for the birds Buffon was referring to and some birds, while translated correctly into English, are done so based on Buffon's names for them and cannot be guaranteed to correctly name the image he has paired them with. What can be guaranteed is that each bird is unique and captivating. We invite you to leaf through this book at your leisure and to allow yourself to be lost in the vibrant colors of the birds Buffon so movingly depicted.

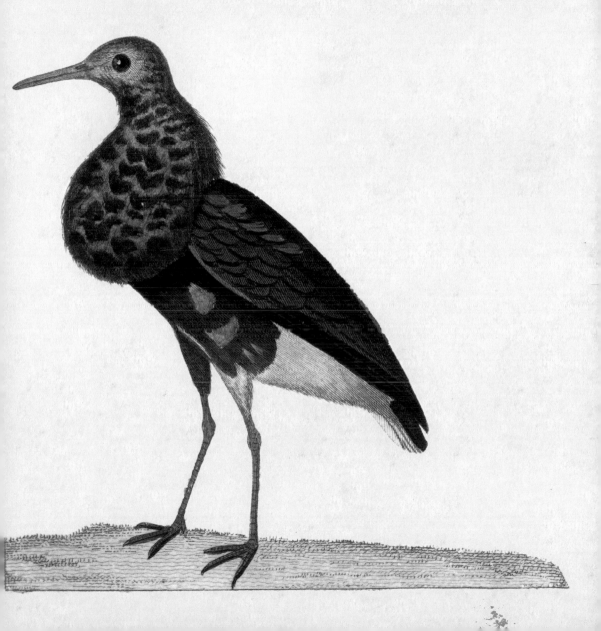

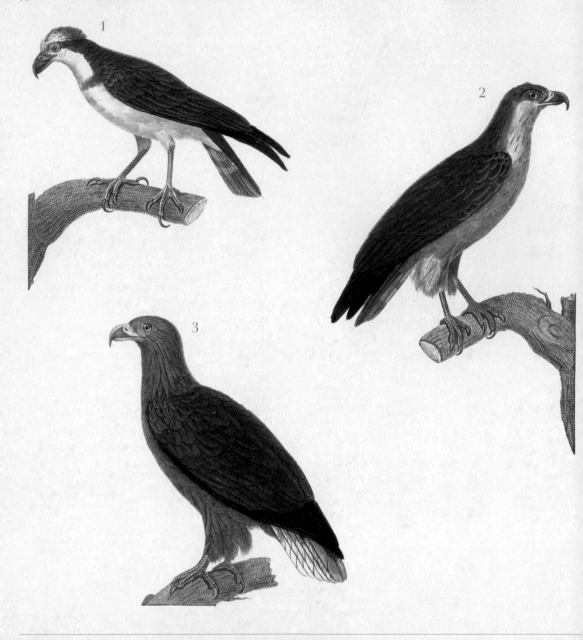

1. Le Balbuzard 2. Le Jean-le-Blanc 3. L'Orfraie

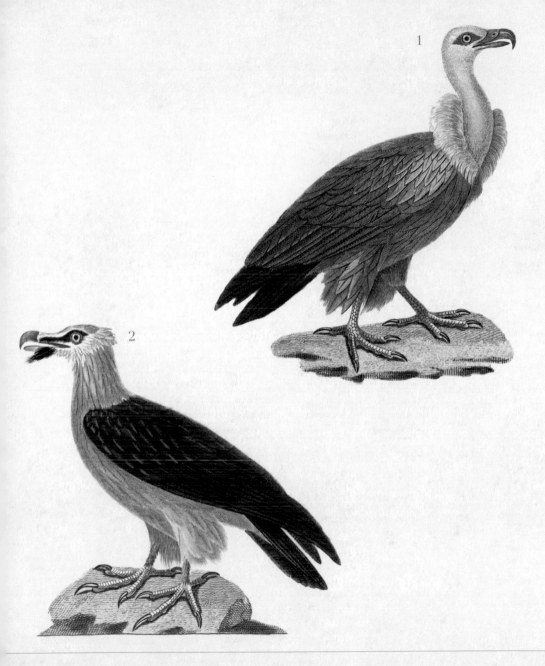

1. Le Percnoptère 2. Le Griffon

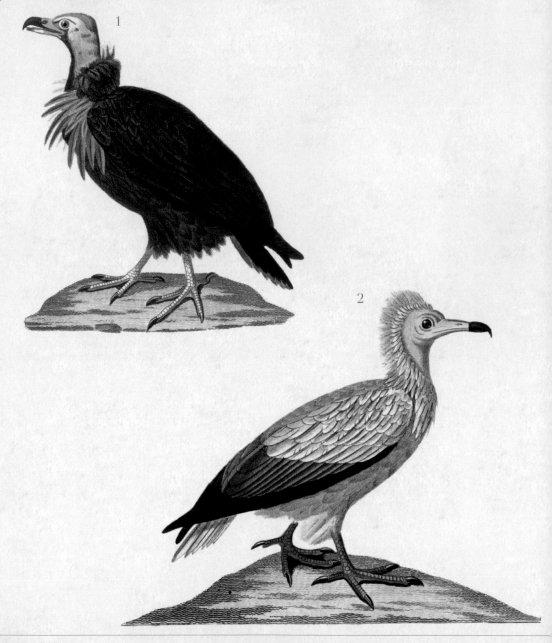

1. Le Vautour à aigrettes 2. Le petit Vautour

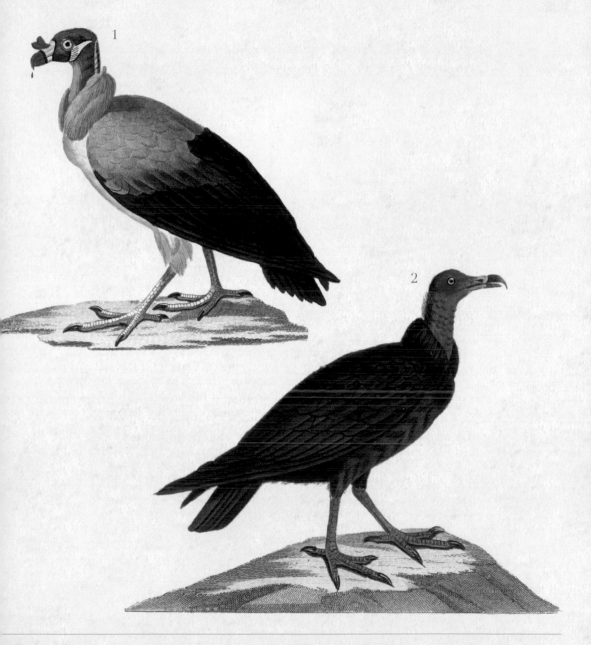

Le Roi des Vautours 2. L'Urubu

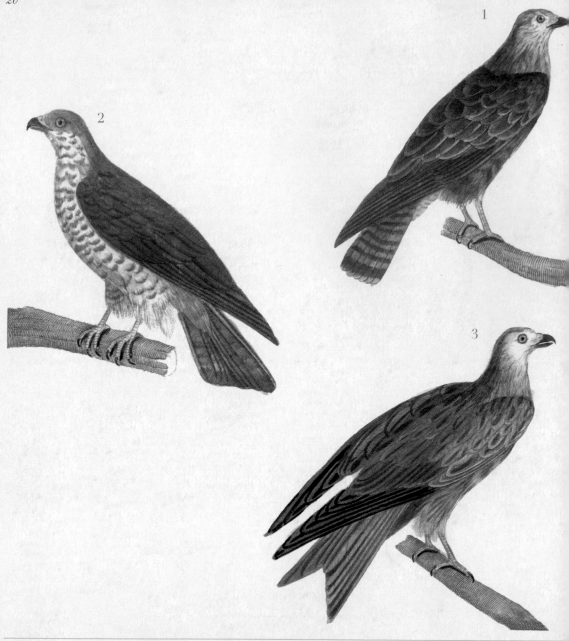

1. La Buse 2. La Bondrée 3. Le Milan

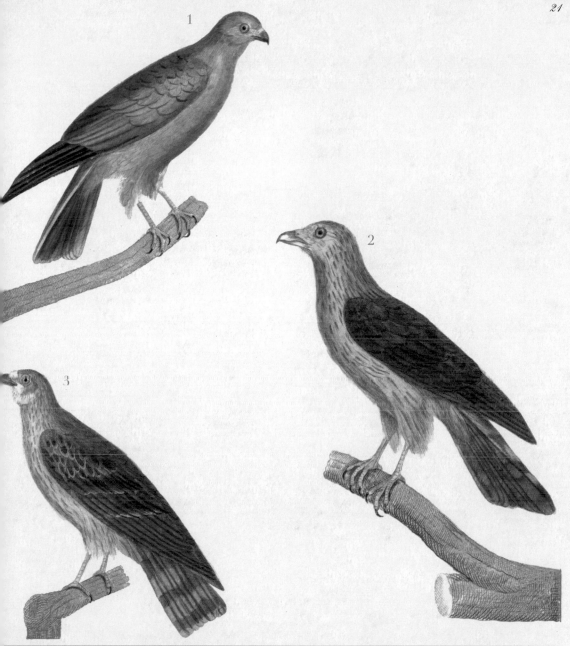

L'Oíseau Saint-Martin 2. Le Busard 3. La Soubuse

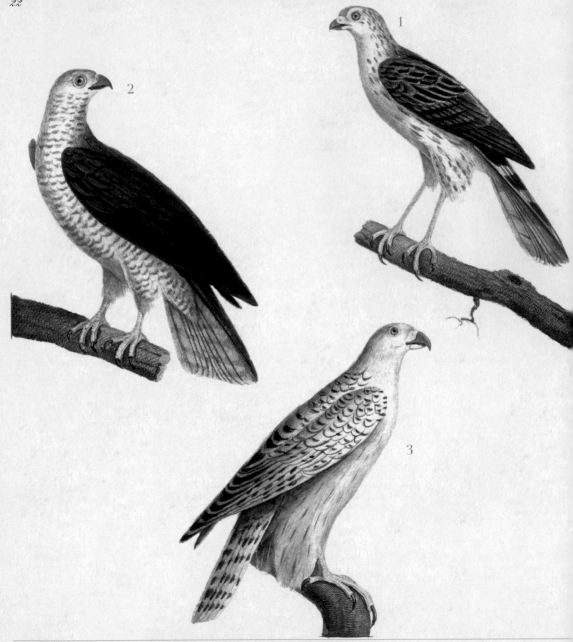

1. L'Épervier 2. L'Autour 3. Le Gerfaut

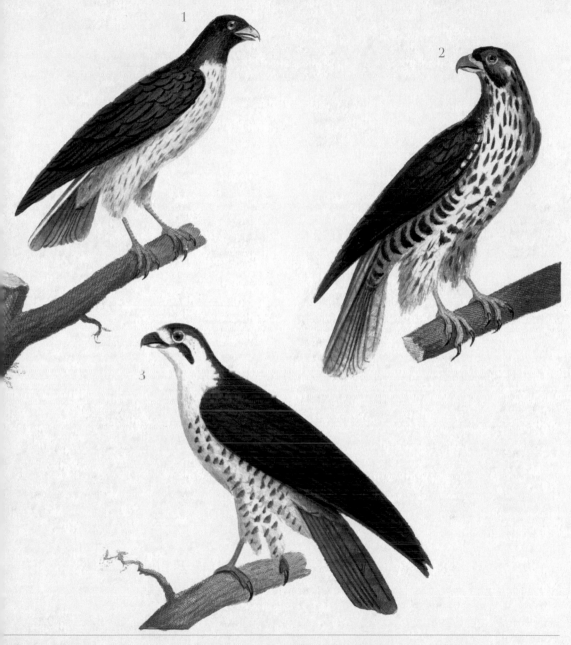

Le Tanas 2. Le Sacre 3. Le Faucon

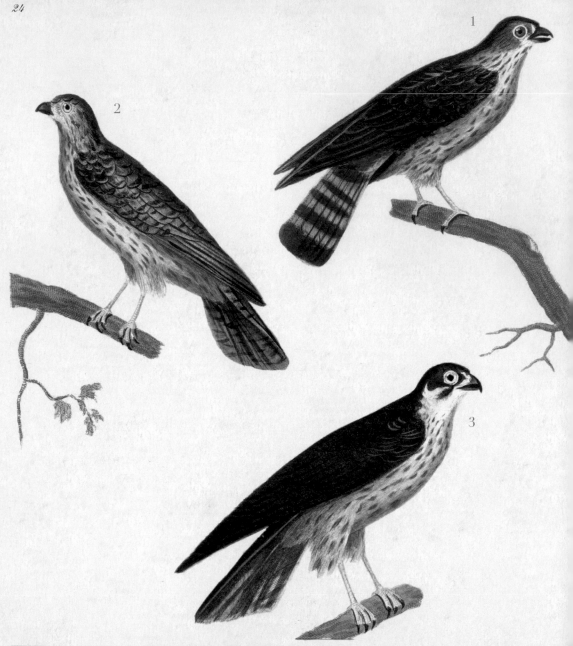

1. L'Émerillon 2. La Crécerelle 3. Le Hobereau

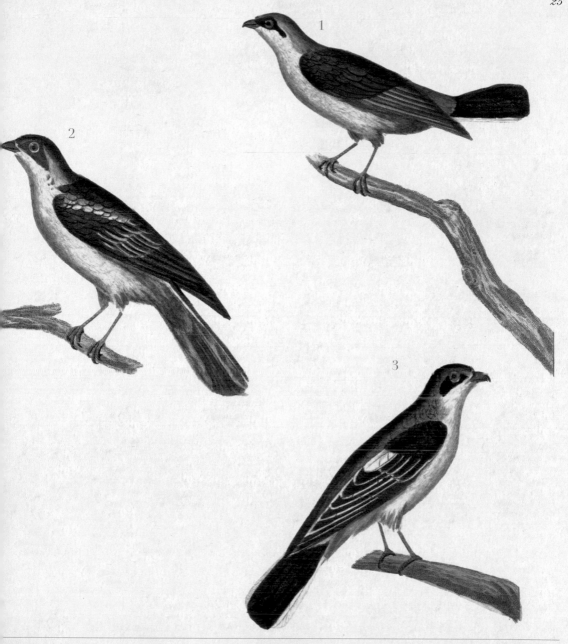

L'Écorcheur 2. La Pie-grièche rousse 3. La Pie-grièche grise

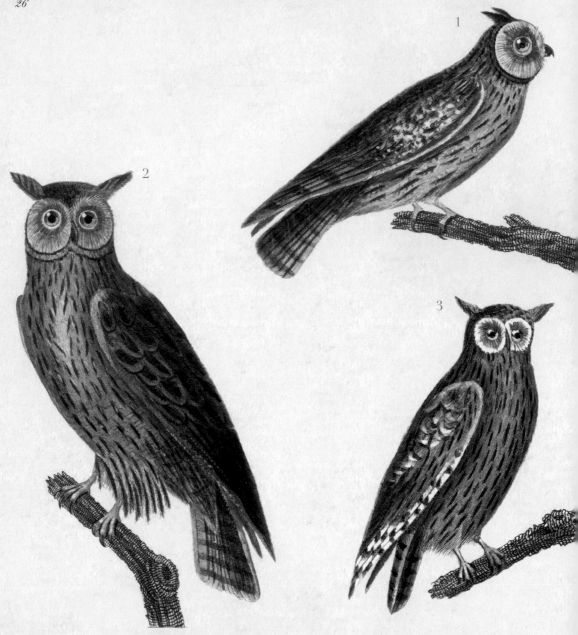

1. Le Hibou 2. Le Grand-duc 3. Le Scops

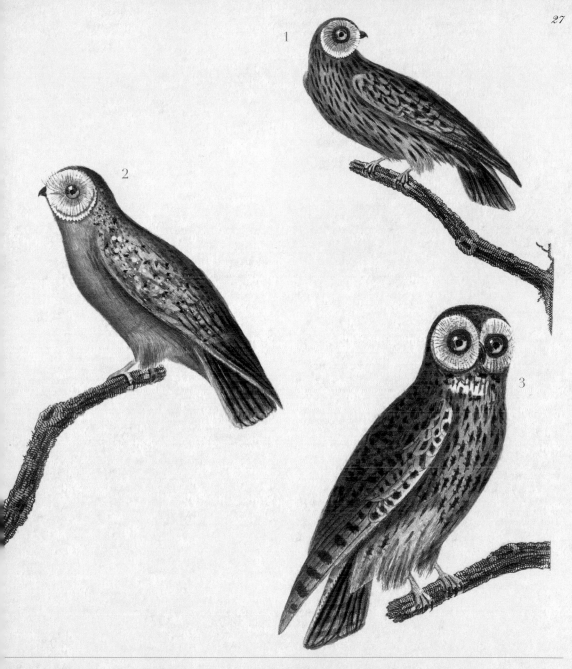

La Chouette 2. L'Effraie 3. Le Chat-huant

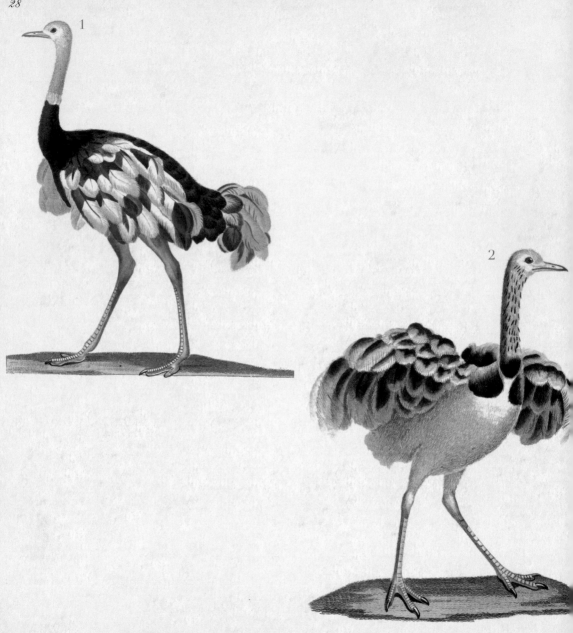

1

2

1. L'Autruche 2. Le Touyou

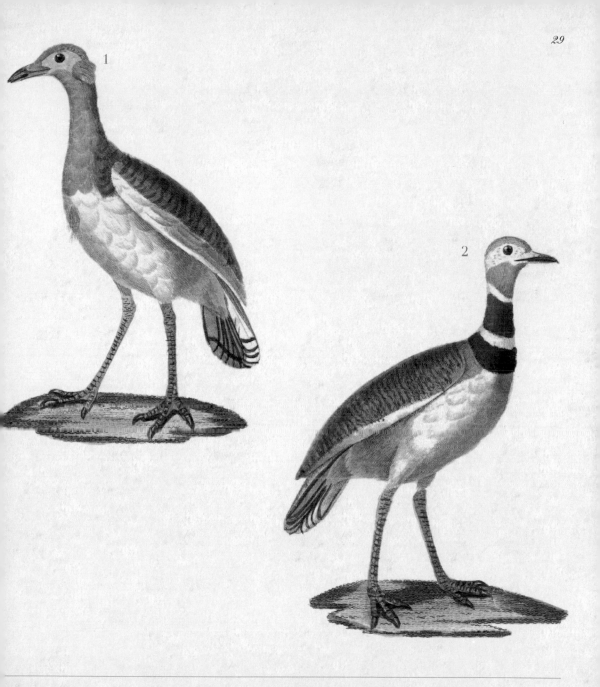

L'Outarde 2. La Canepetière

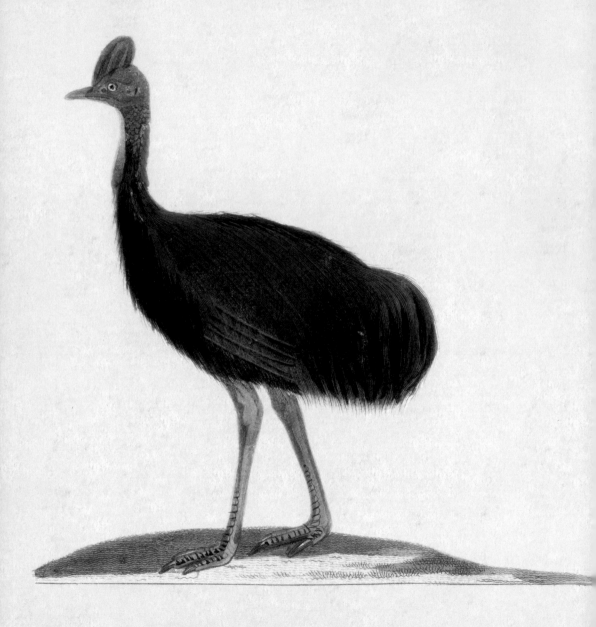

Le Casoar

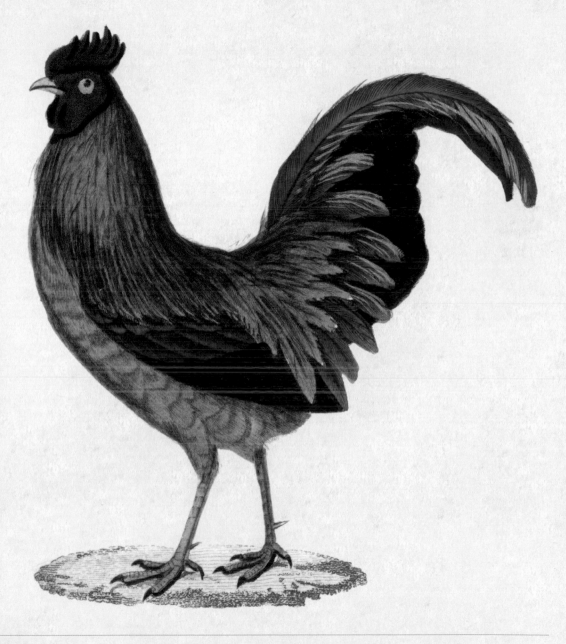

e Coq

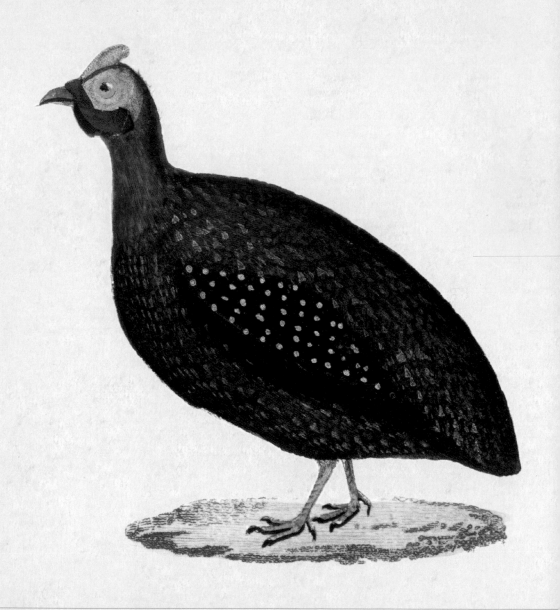

La Pintade

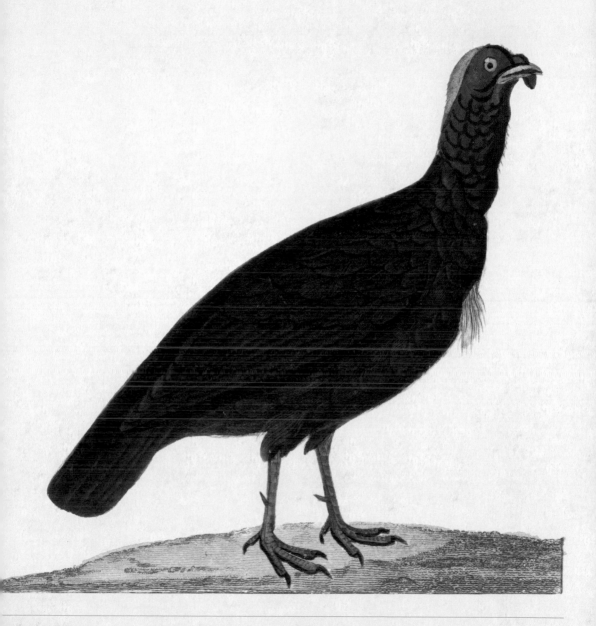

Le Dindon

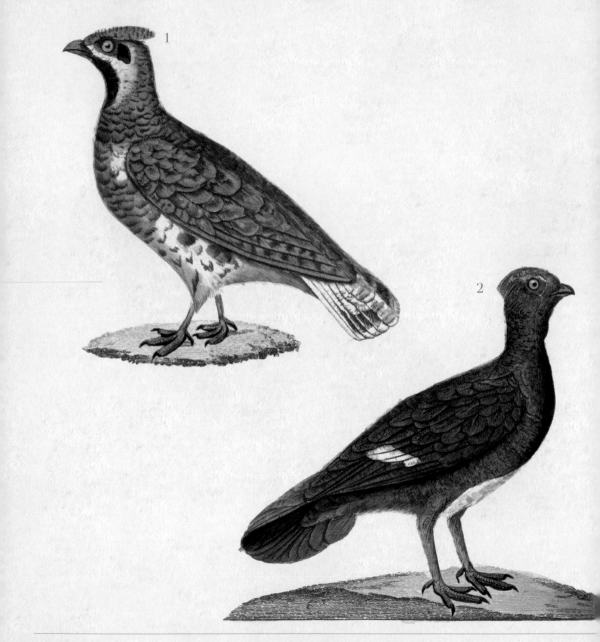

1. La Gélinotte 2. Le Coq de Bruyère

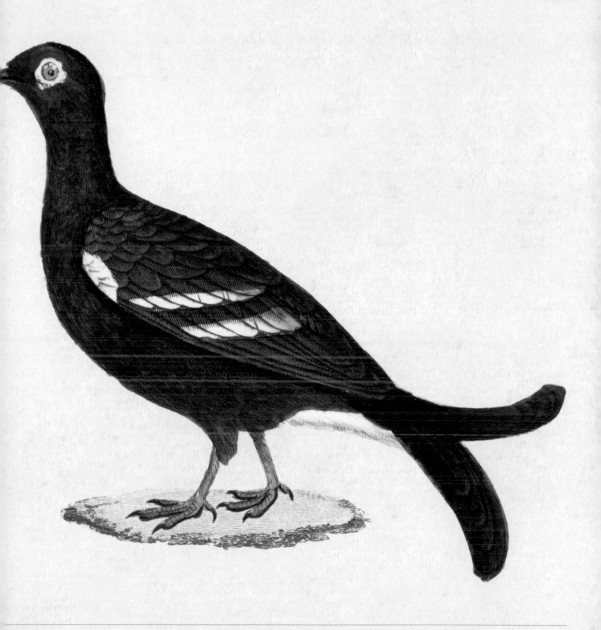

Le Tétras à queue fourchue

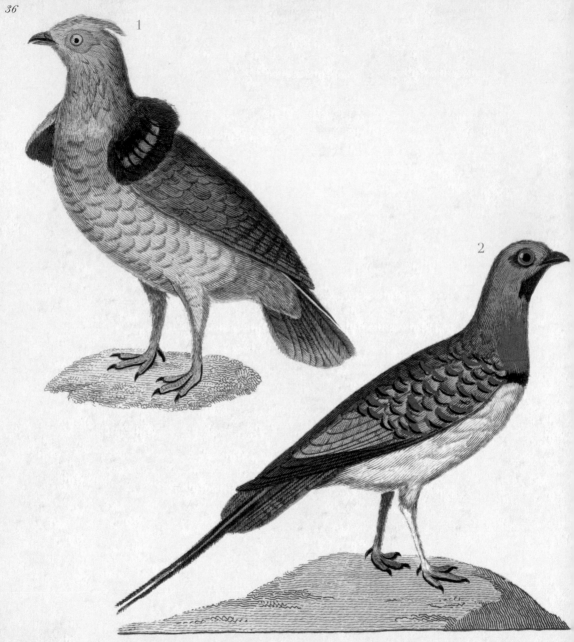

1. La Gélinotte du Canada 2. Le Ganga

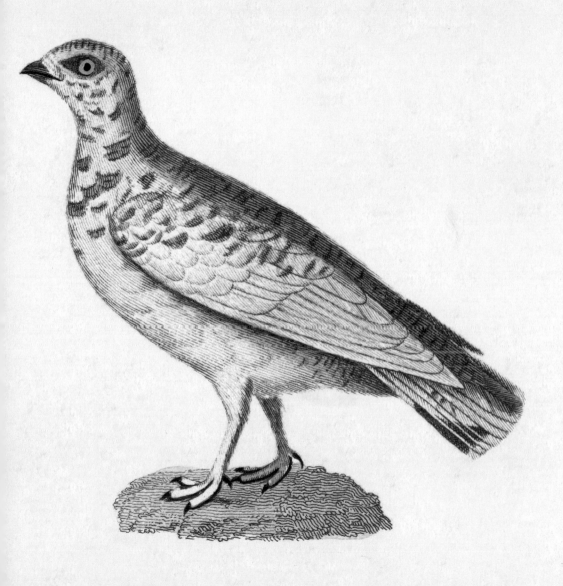

e Lagopède

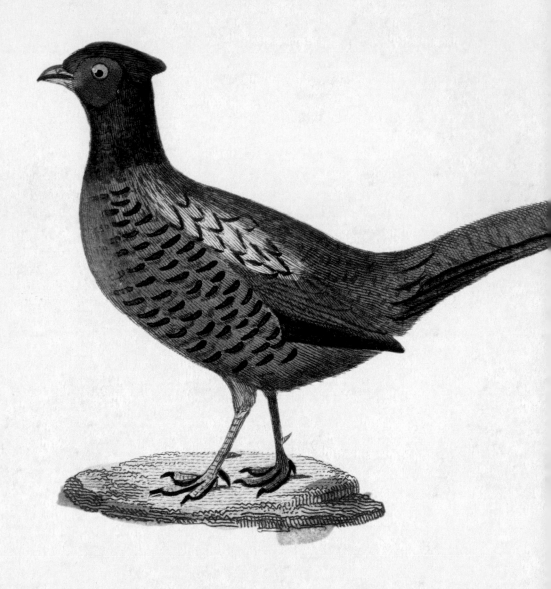

Le Faisan

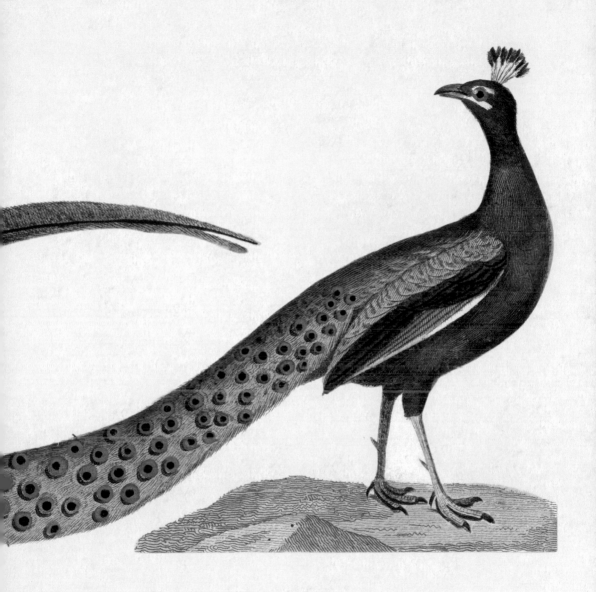

e Paon

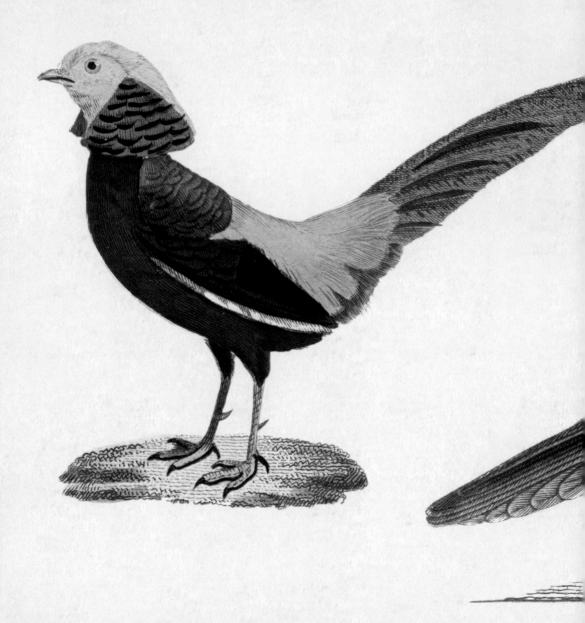

Le Faisan doré

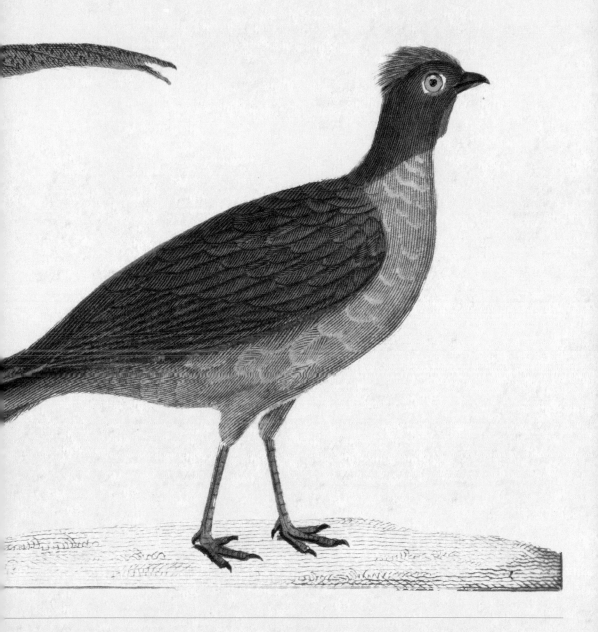

e Katraca

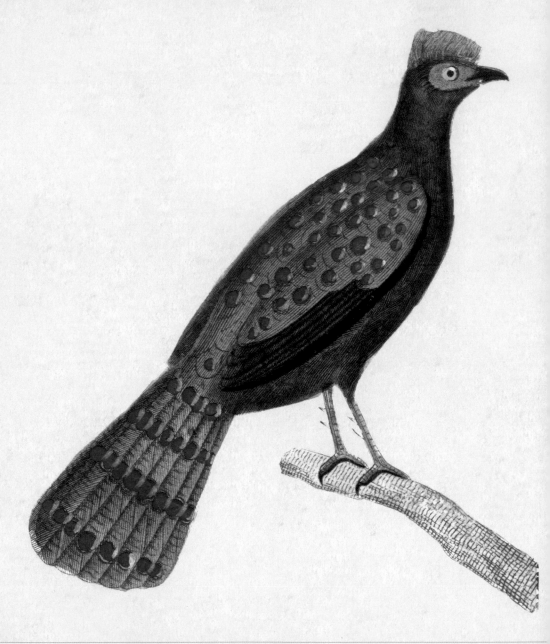

L'Éperonnier

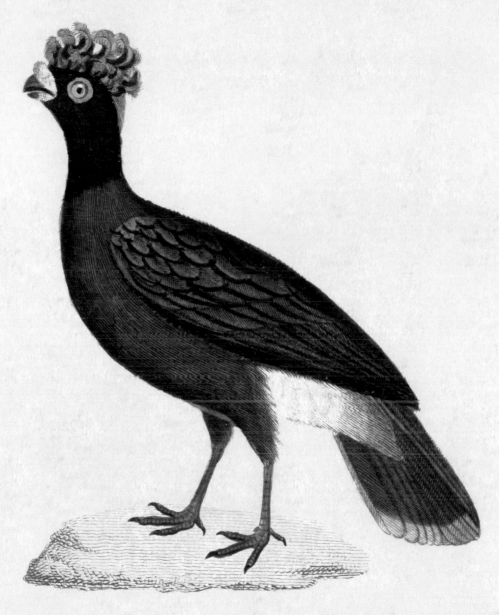

e Hocco

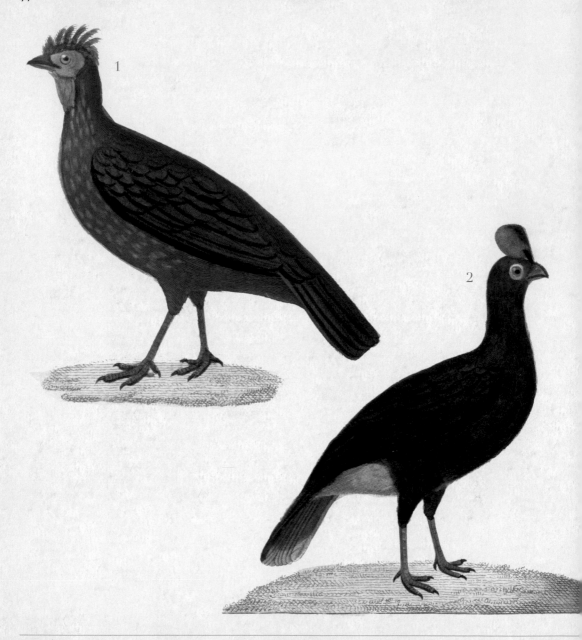

1. L'Yacou 2. Le Pauxi

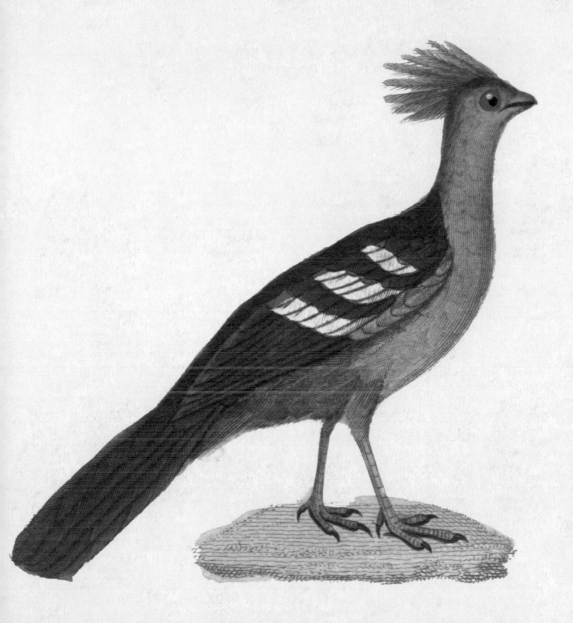

Hoazin

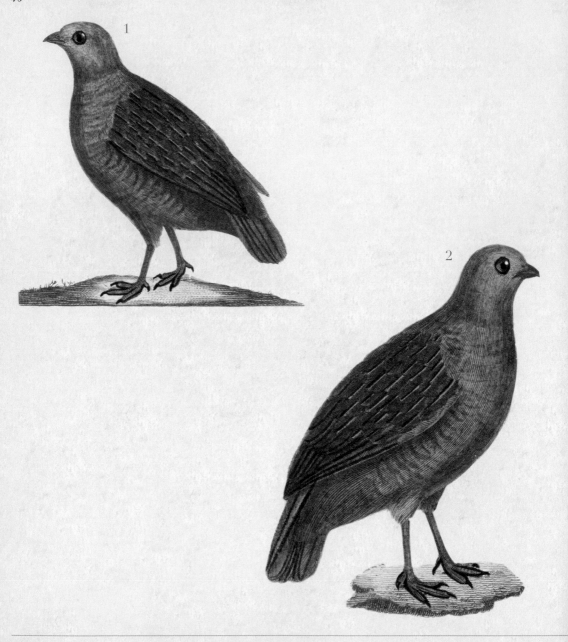

1. La petite Perdrix grise 2. La Perdrix grise

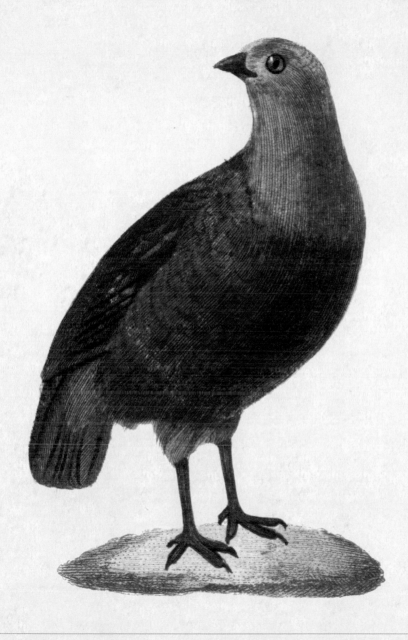

a Perdrix de montagne

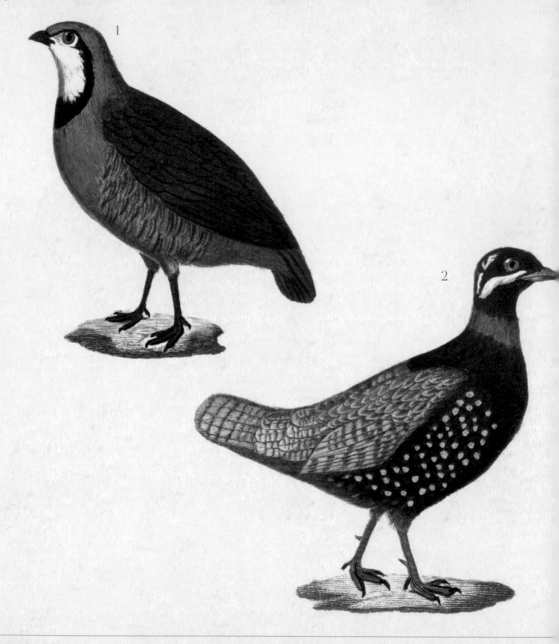

1. La Bartavelle 2. Le Francolin

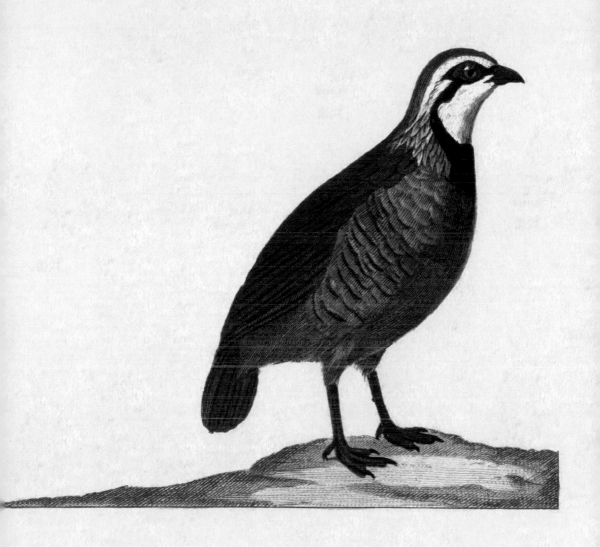

a Perdrix rouge

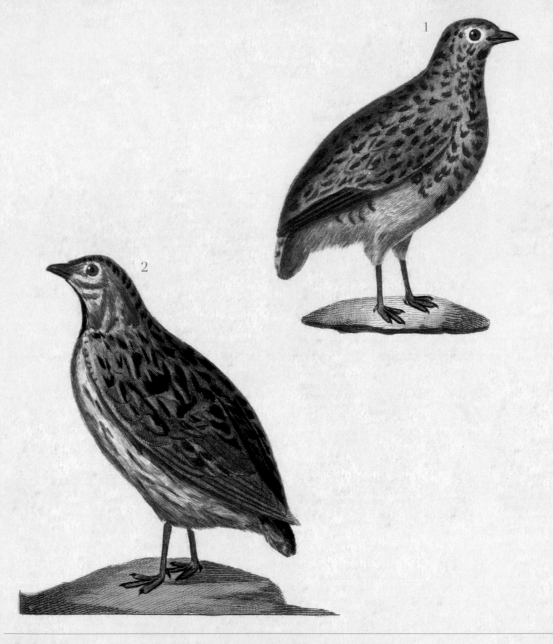

1. La Caille des îles Malouines 2. La Caille

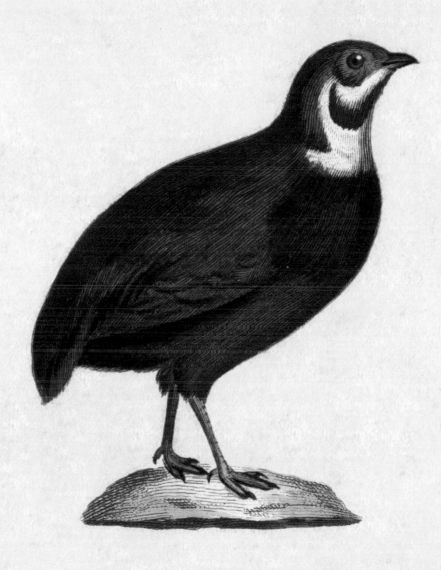

Caille de la Chine

1. Le Pigeon polonais 2. Le Pigeon-cravate 3. Le Pigeon biset

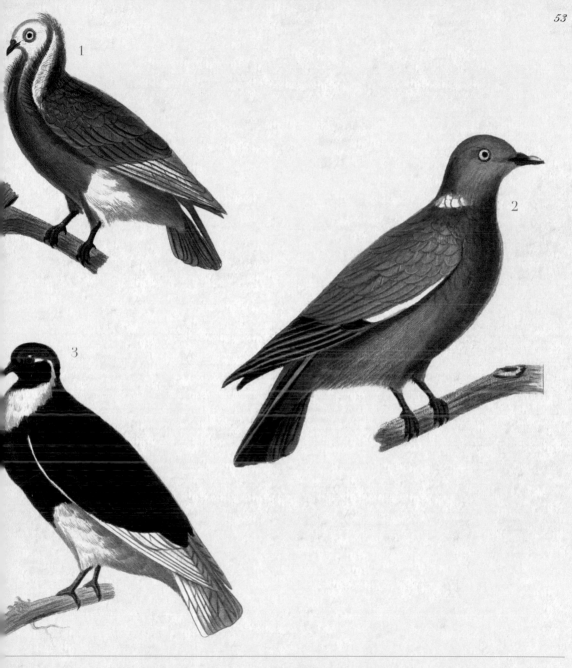

Le Nonain 2. Le Ramier 3. Le Pigeon grosse-gorge

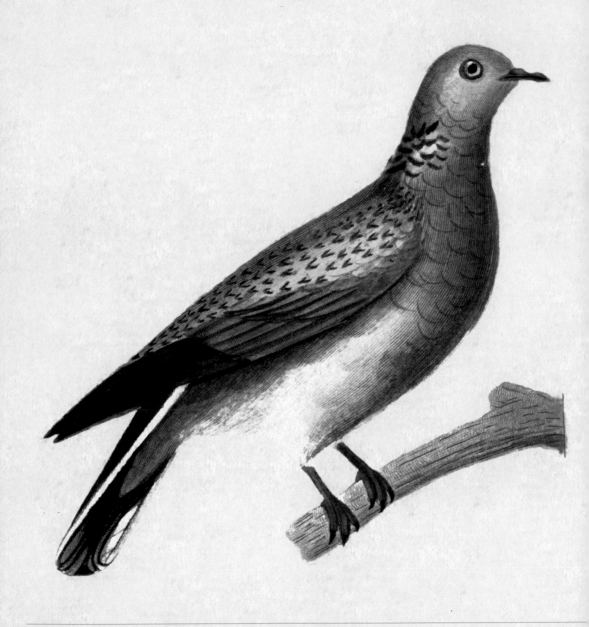

La Tourterelle

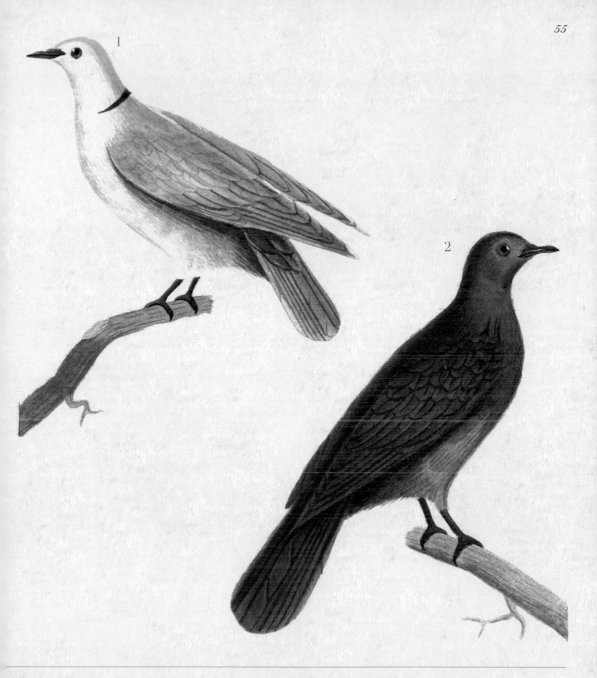

La Tourterelle à collier 2. Le Tourocco

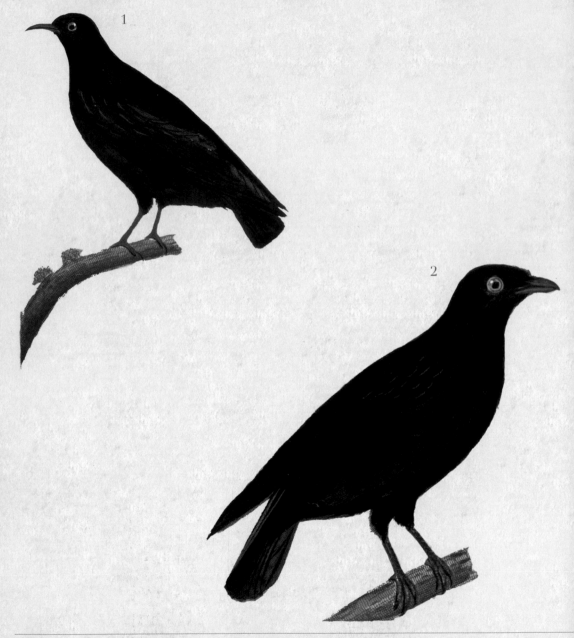

1. Le Sonneur 2. Le Corbeau

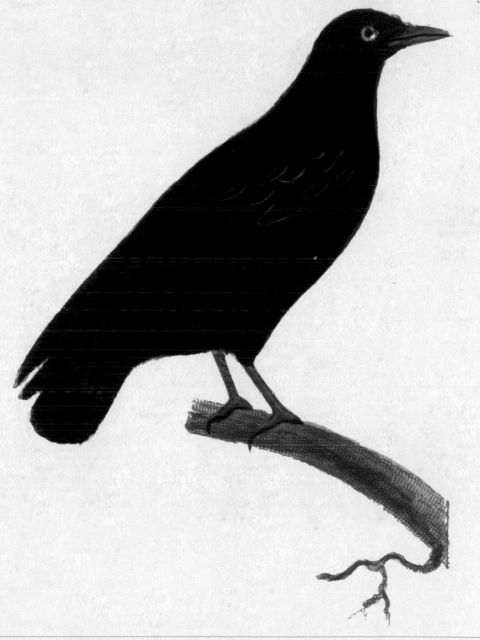

a Corbine

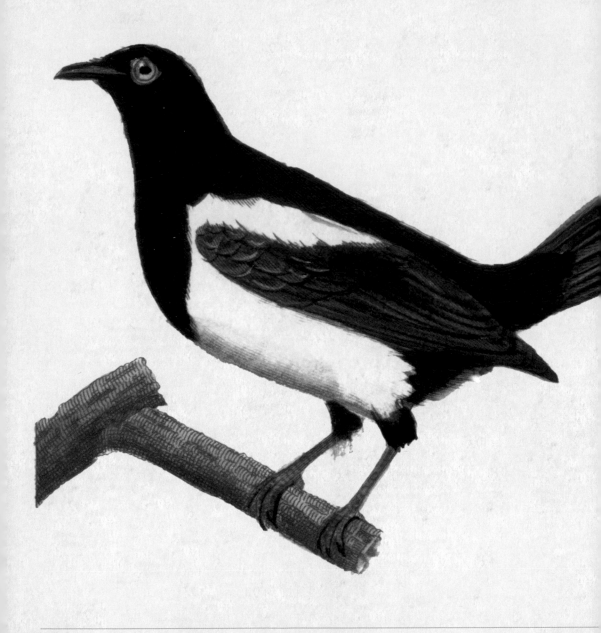

La Pie

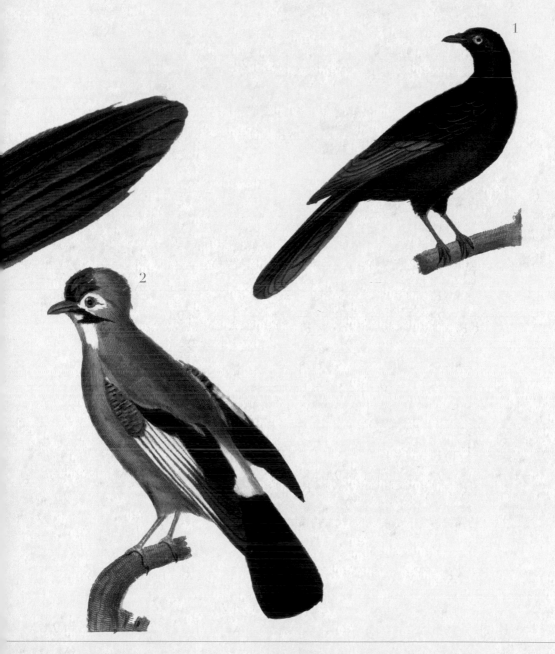

La Pie du Sénégal 2. Le Geai

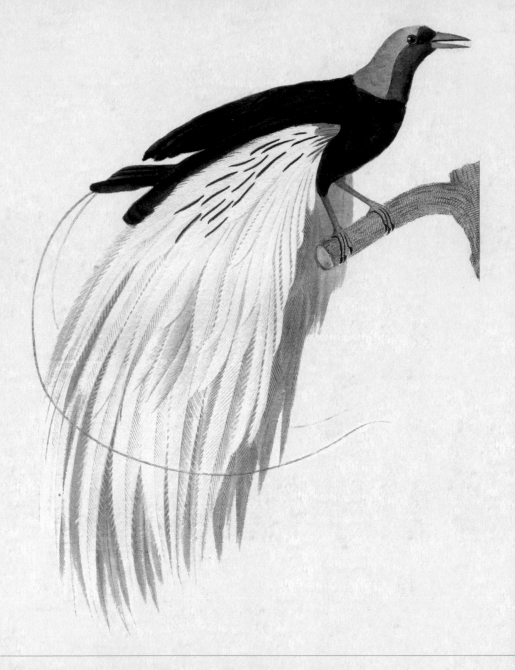

L'Oiseau de Paradis

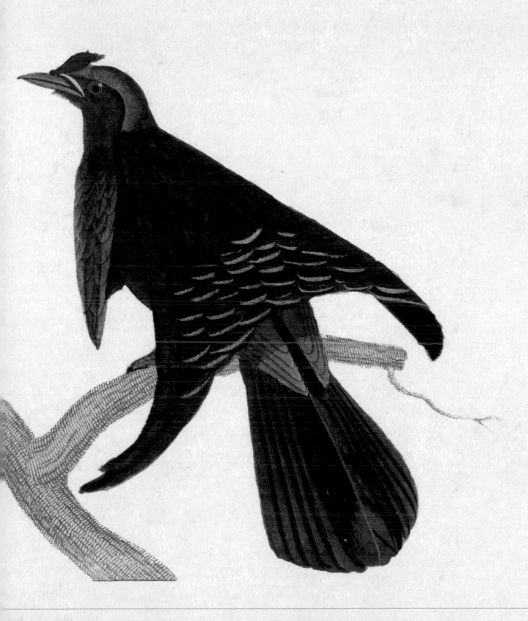

e Superbe

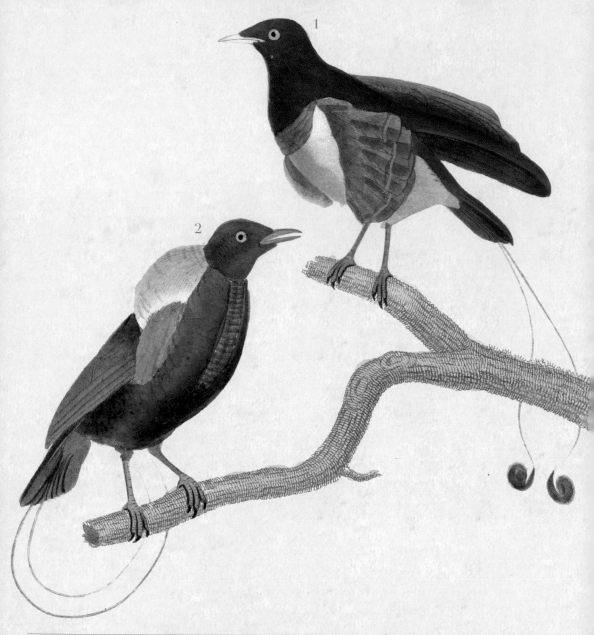

1. Le Manucode 2. Le Magnifique

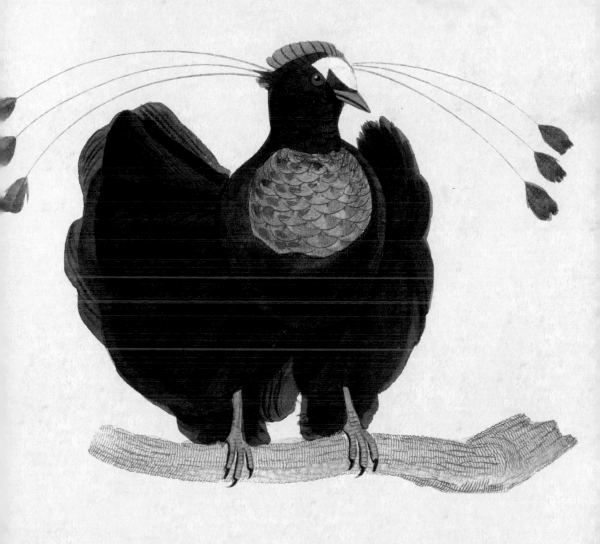

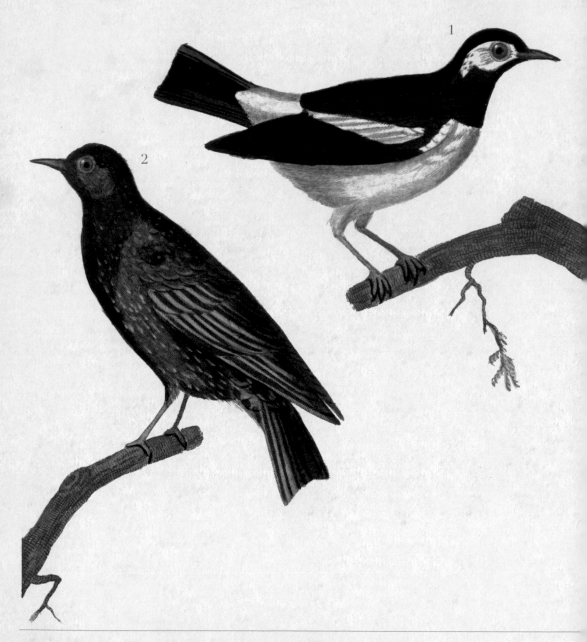

1. L'Étourneau du Cap de Bonne-Espérance 2. L'Étourneau

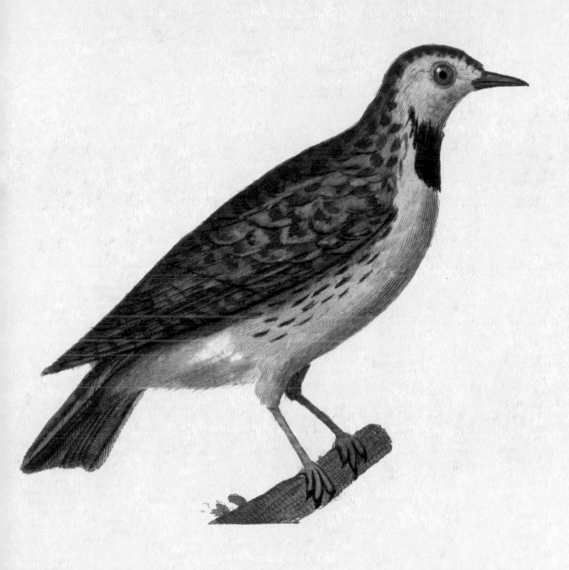

Étourneau de la Louisiane

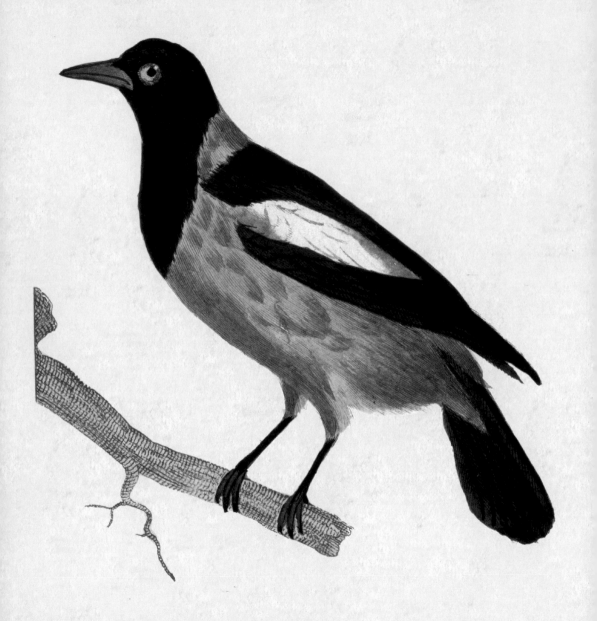

Le Troupiale

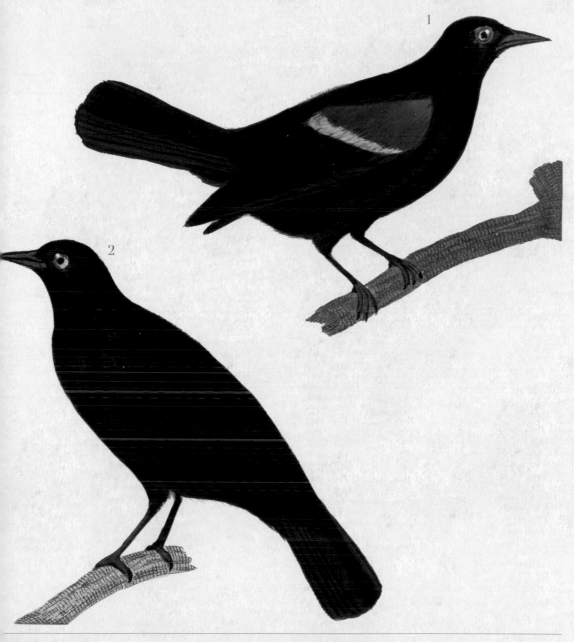

Le Commandeur 2. Le Troupiale noir

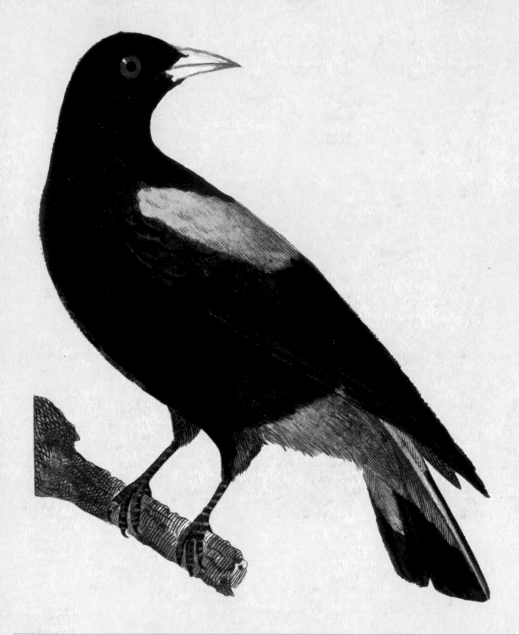

Le Cassique jaune ou Yapou

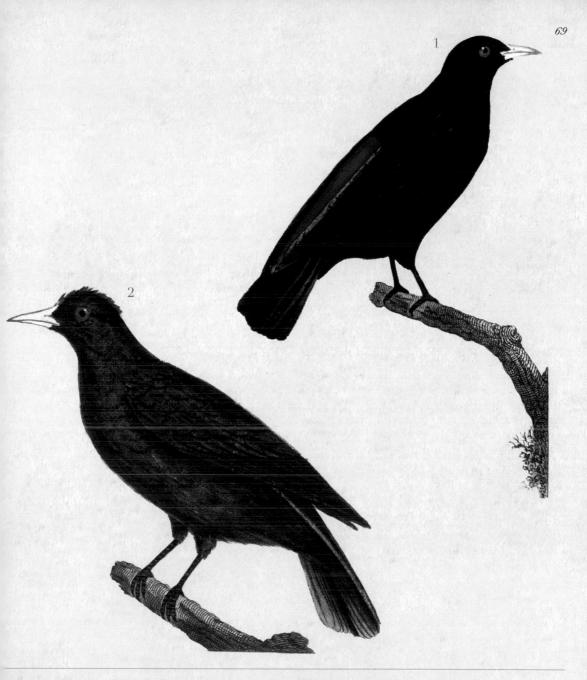

Le Cassique rouge du Brésil o Jupuba 2. Le Cassique vert de Cayenne

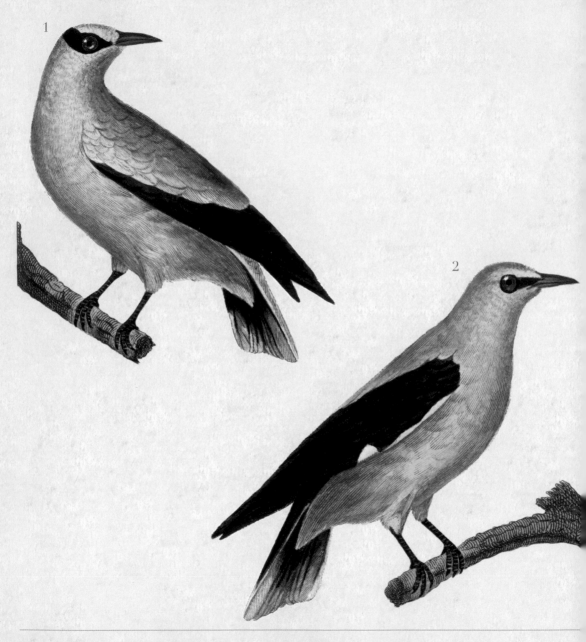

1. Le Coulavan 2. Le Loriot

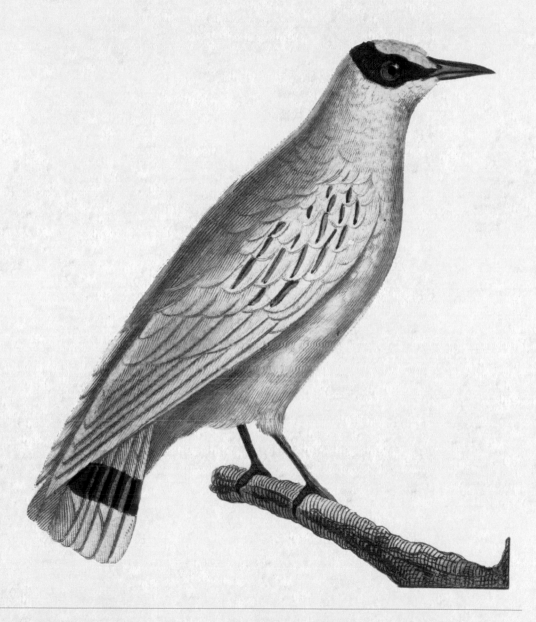

Loriot des Indes

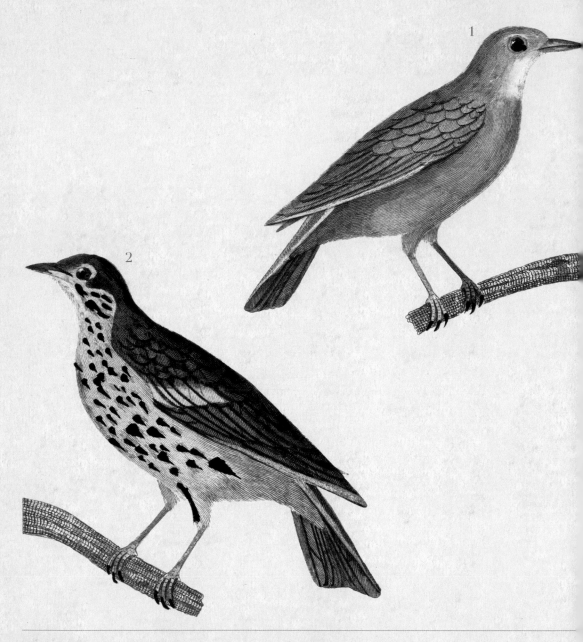

1. La Rousserolle 2. La Grive

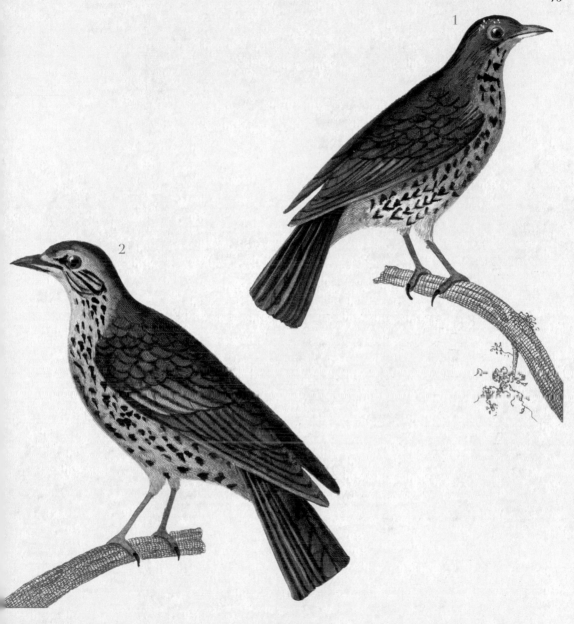

La Litorne 2. La Draine

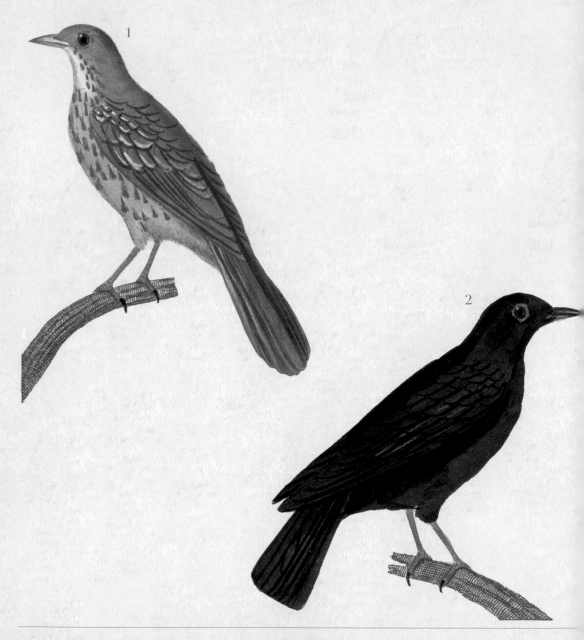

1. Le Moqueur français 2. Le Merle

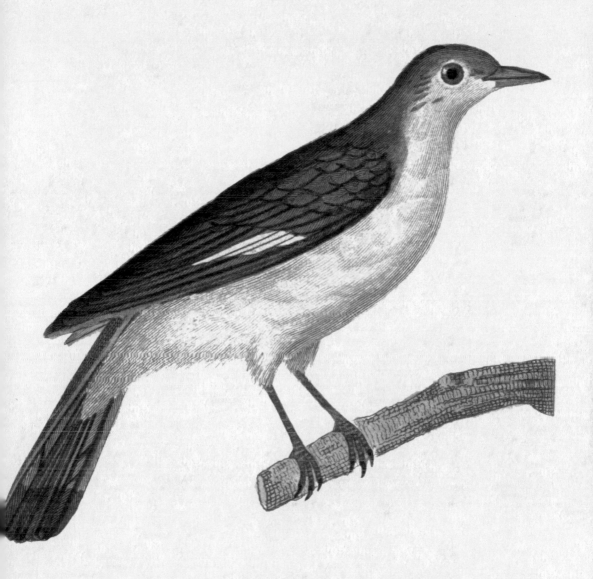

Moqueur

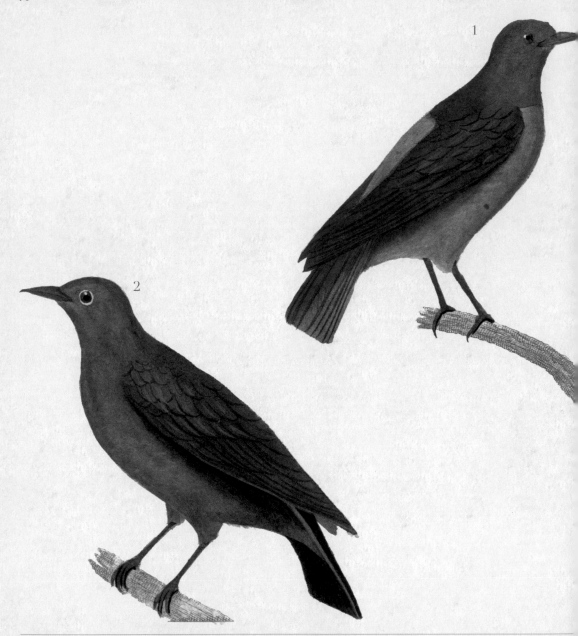

1. Le Merle de roche 2. Le Merle bleu

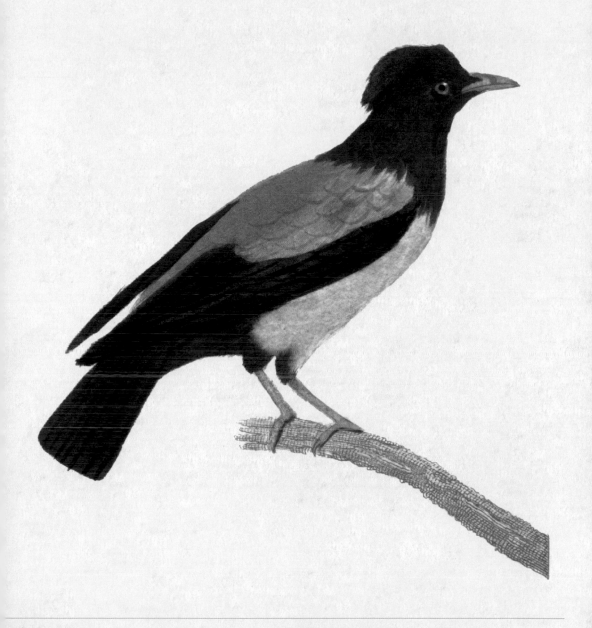

e Merle couleur de rose

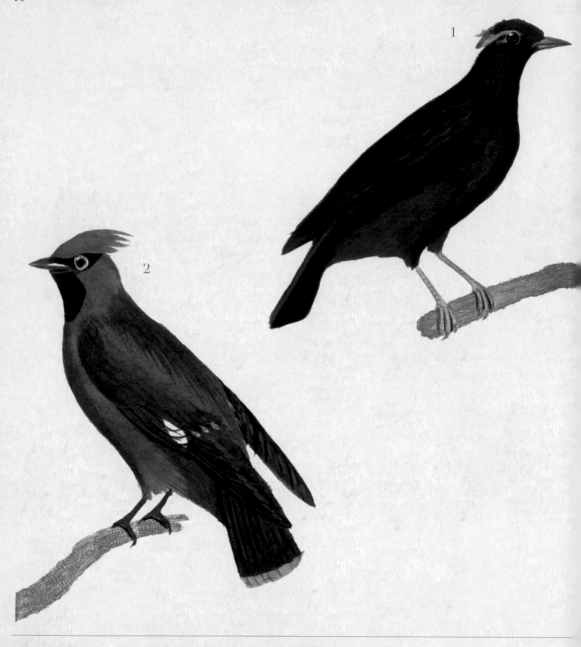

1. Le Mainate 2. Le Jaseur

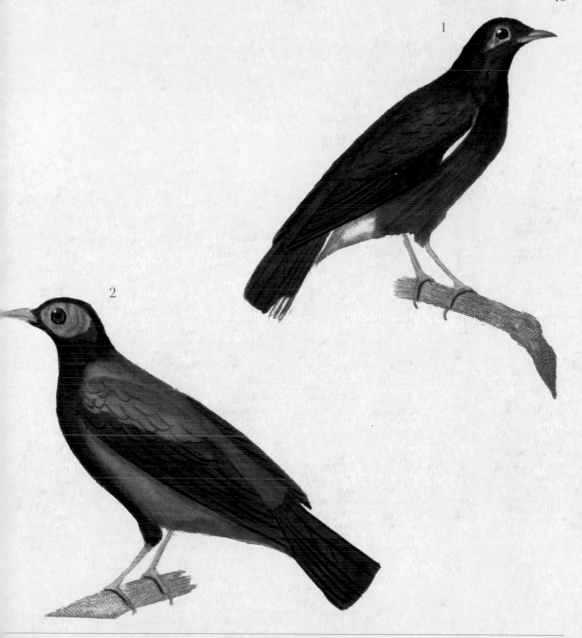

Le Martin 2. Le Goulin

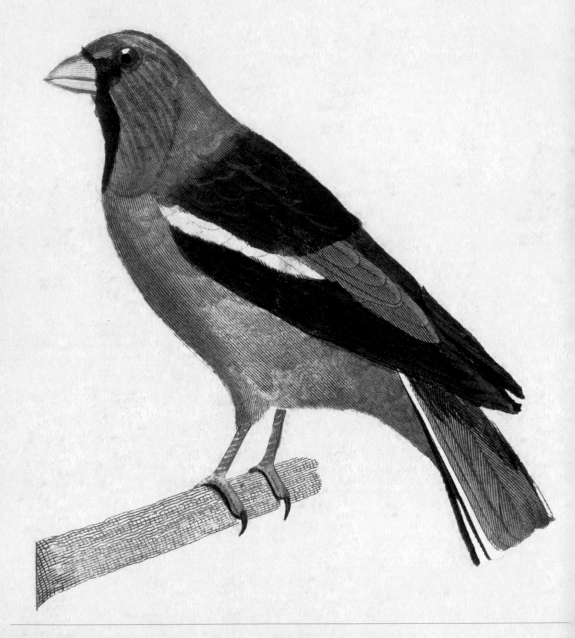

Le Gros-bec

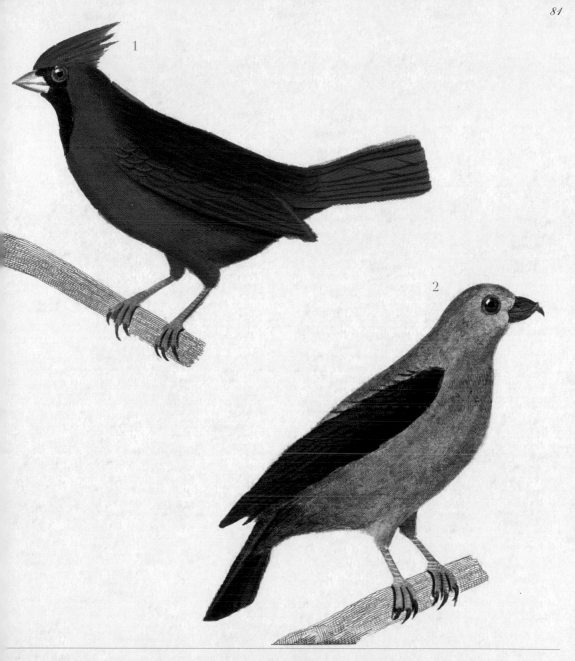

Le Cardinal huppé 2. Le Bec-croisé

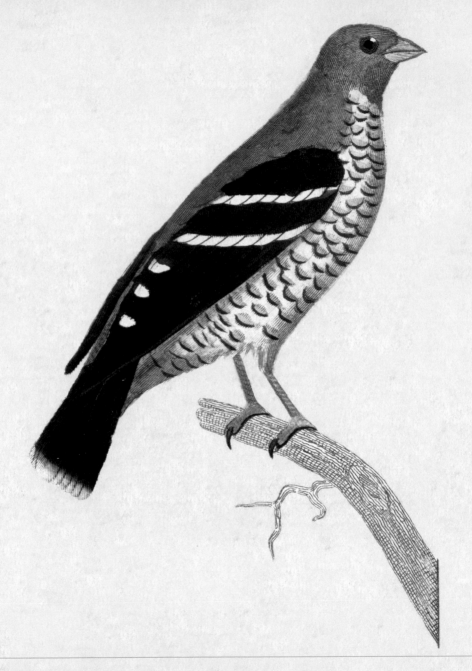

Le Grivelin

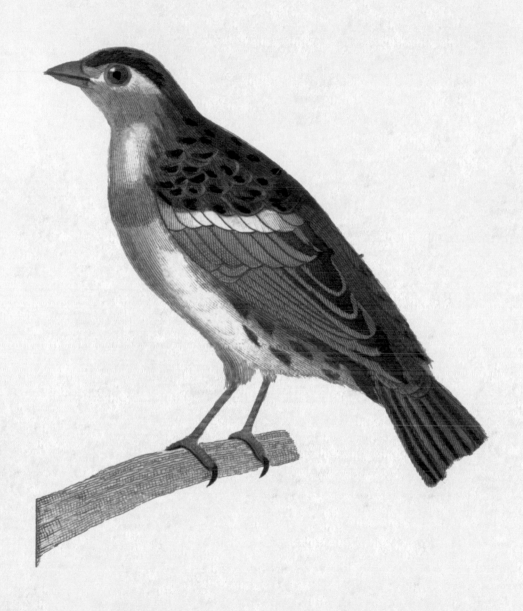

e Soulcie

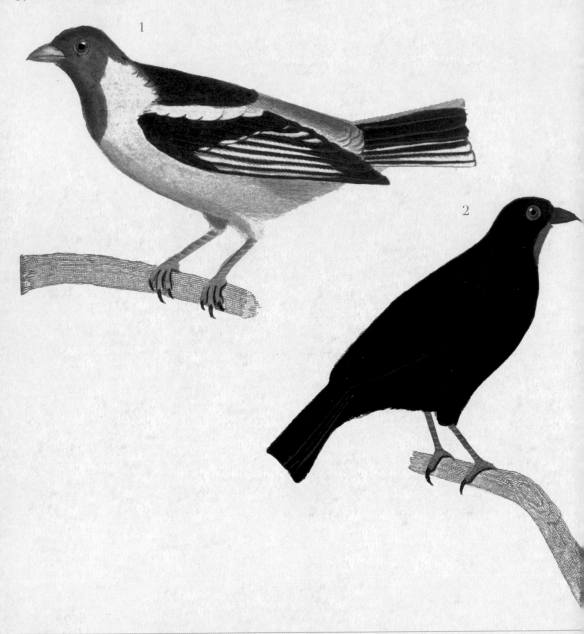

1. Le Paroare 2. Le Père noir

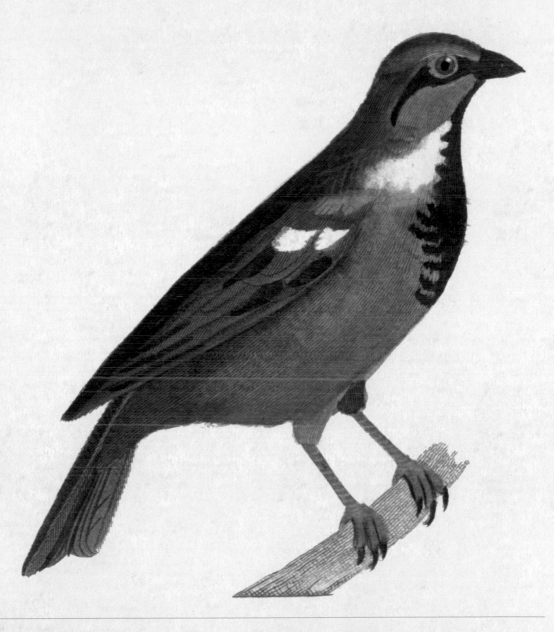

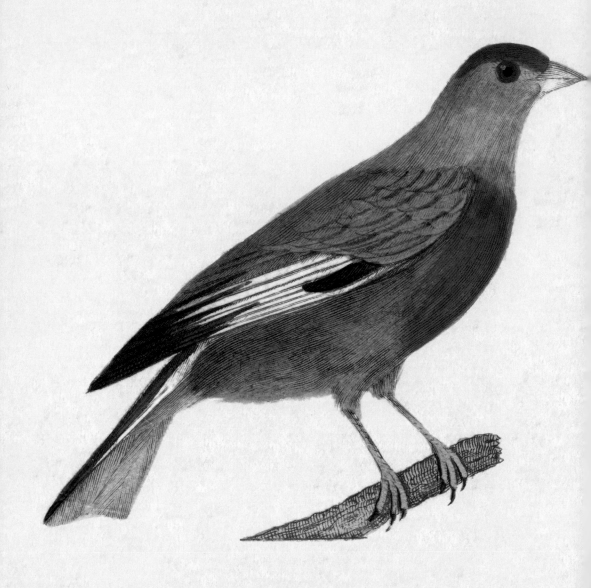

La Linotte

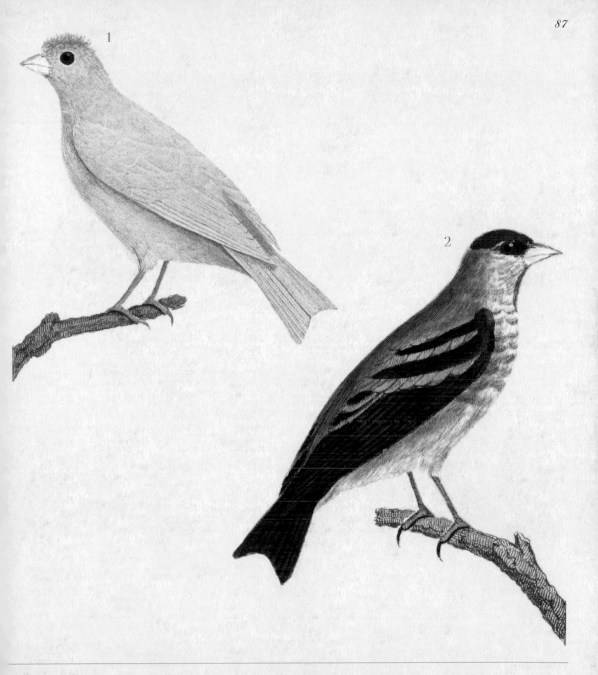

1. Le Serin 2. Le Cabaret

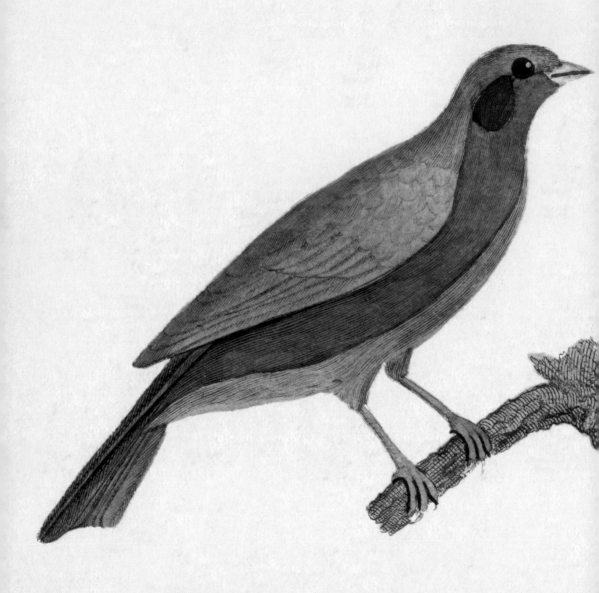

Le Bengali

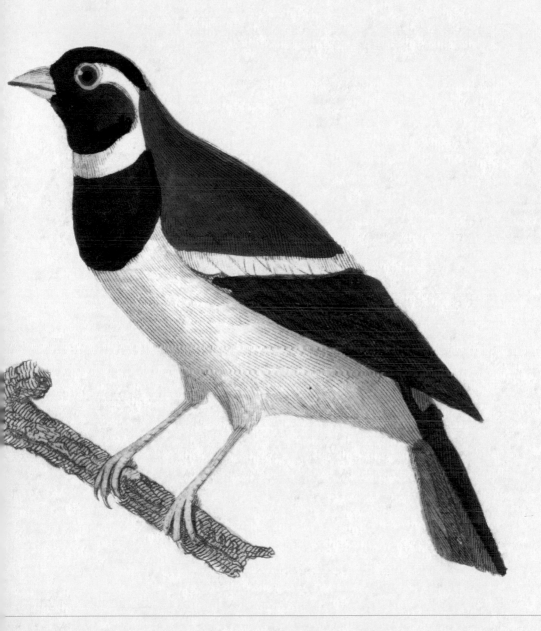

e Sérevan

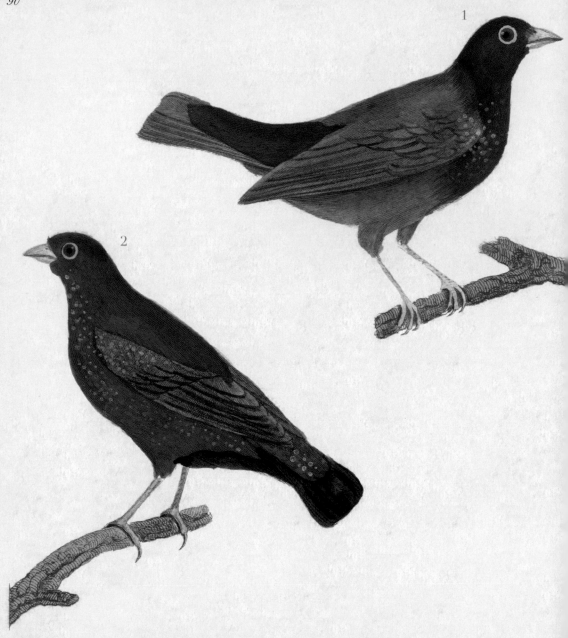

1. Le Sénégali 2. Le Bengali piqueté

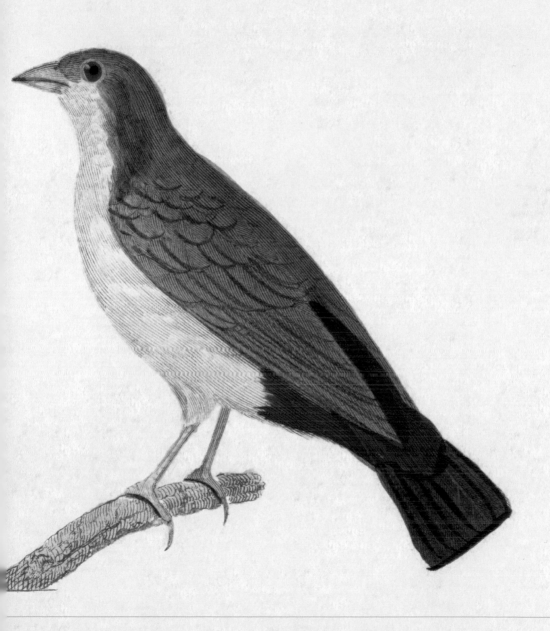

petit Moineau du Sénégal

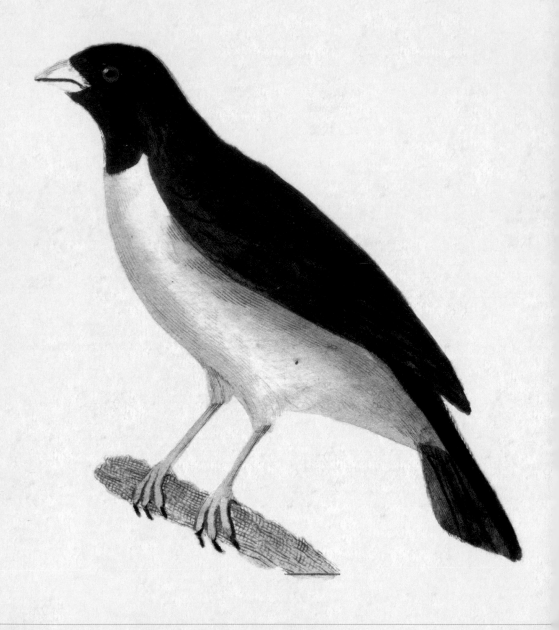

Le Maïa

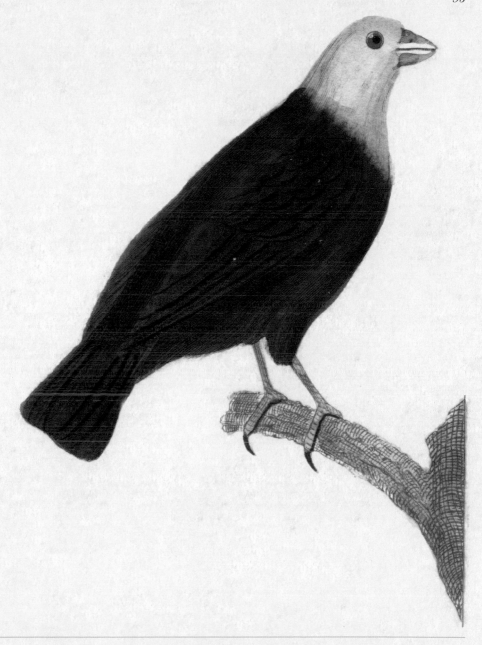

e Maïan

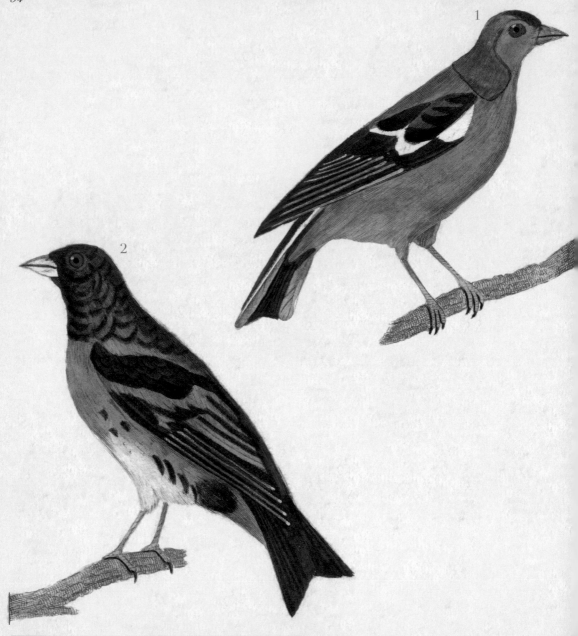

1. Le Pinson 2. Le Pinson d'Ardenne

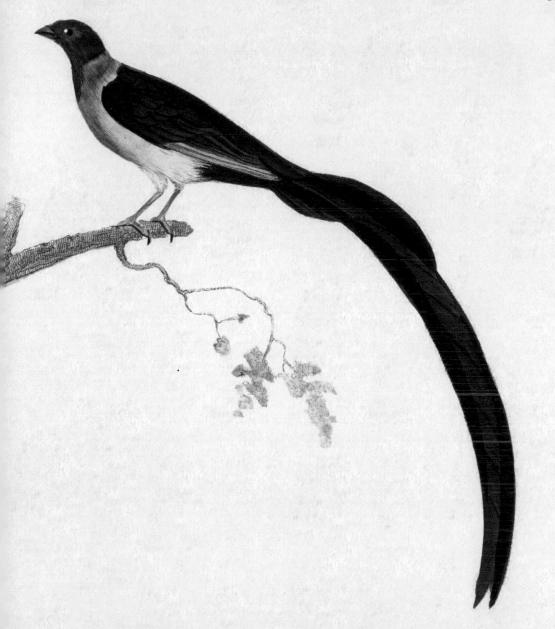

Veuve au collier d'or

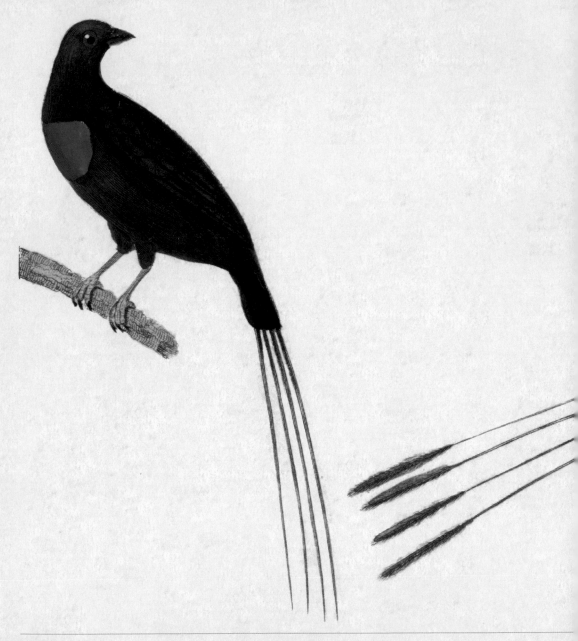

La Veuve en feu

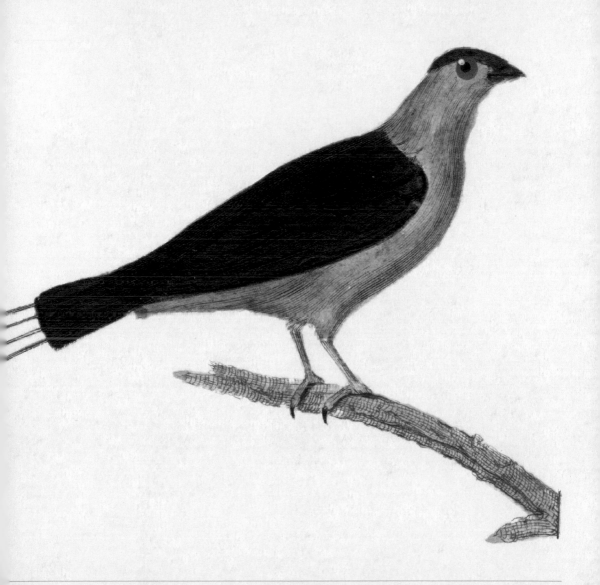

Veuve à quatre brins

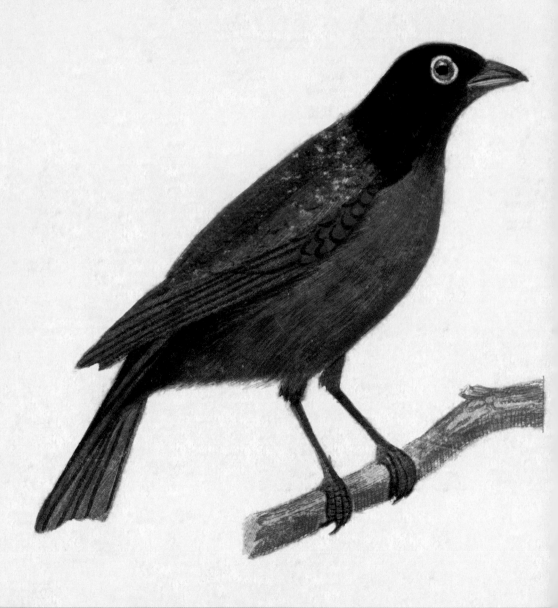

Le Pape

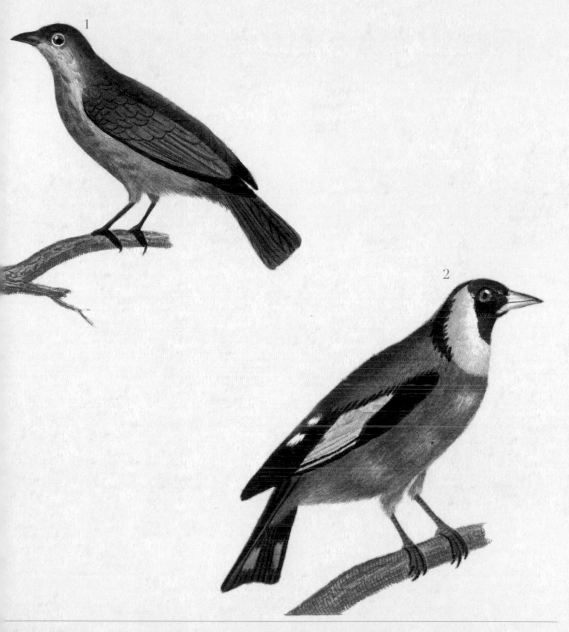

Le Verderin 2. Le Chardonneret

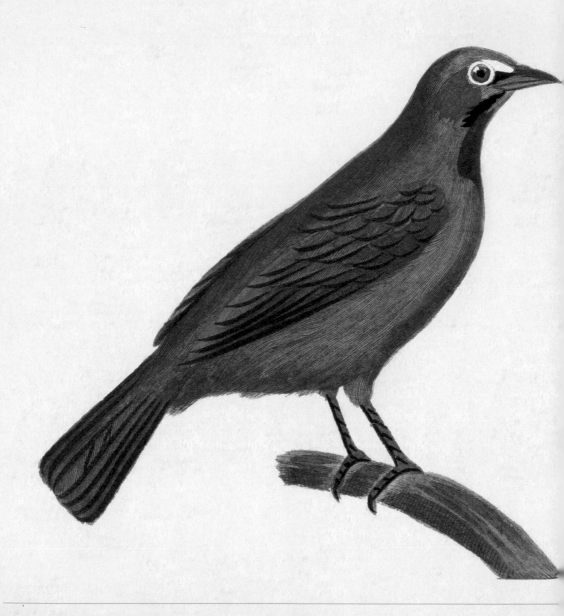

Le grand Tangara

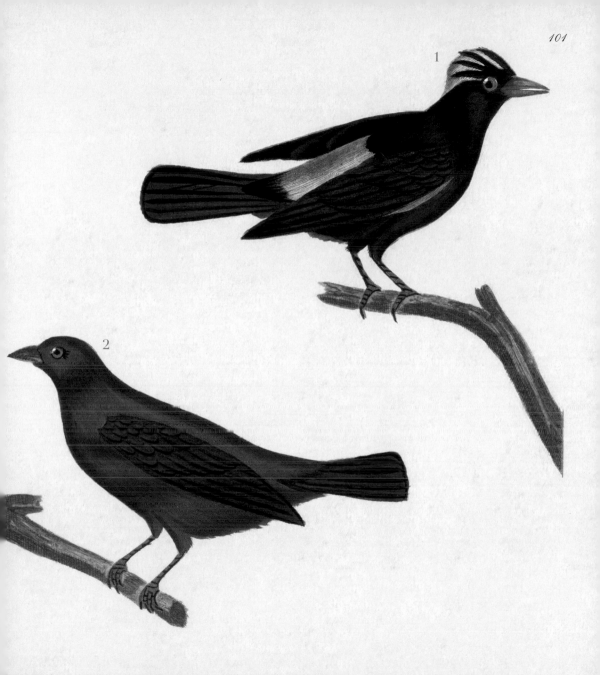

La Houppette 2. Le Scarlatte

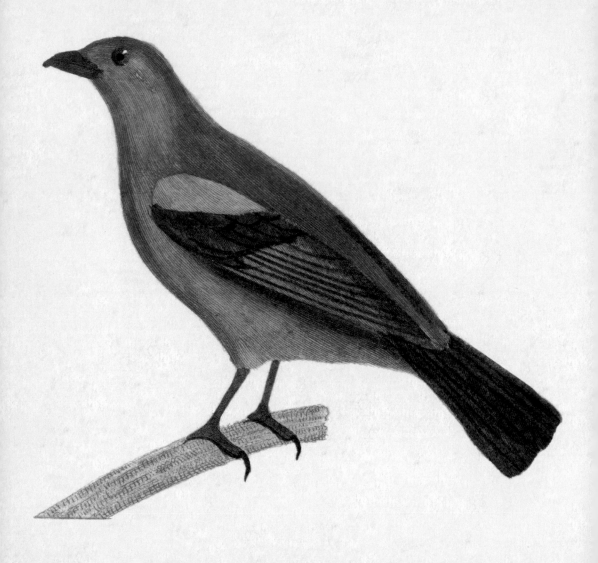

Le Bluet

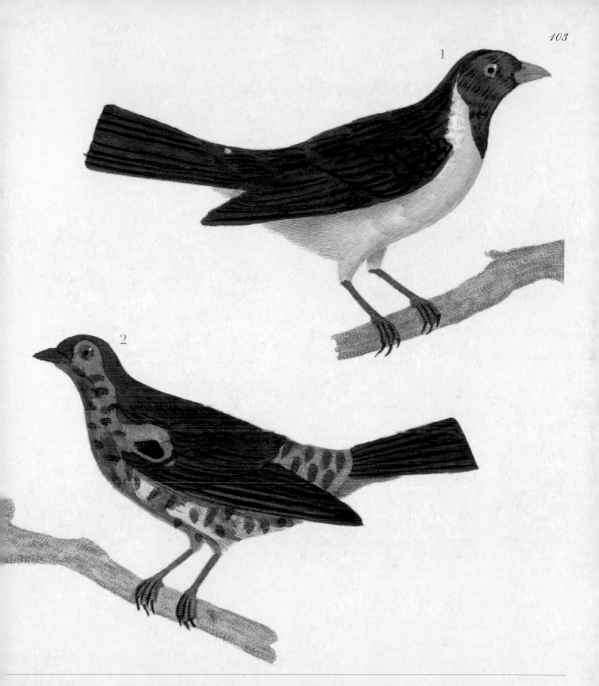

1. Le Rouge-cap 2. Le Diable-enrhumé

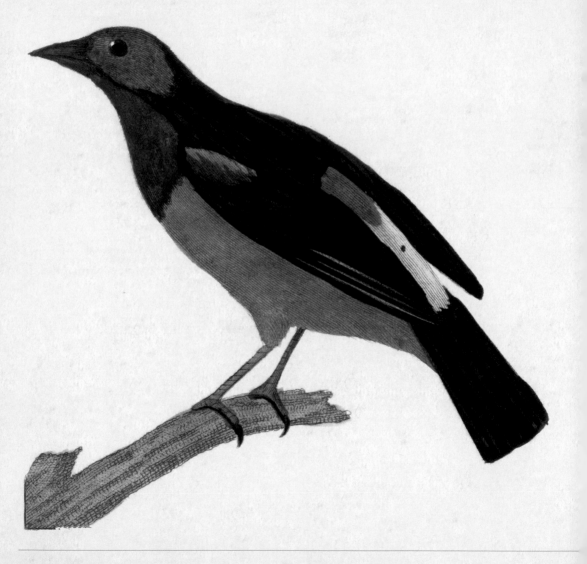

Le Septicolor

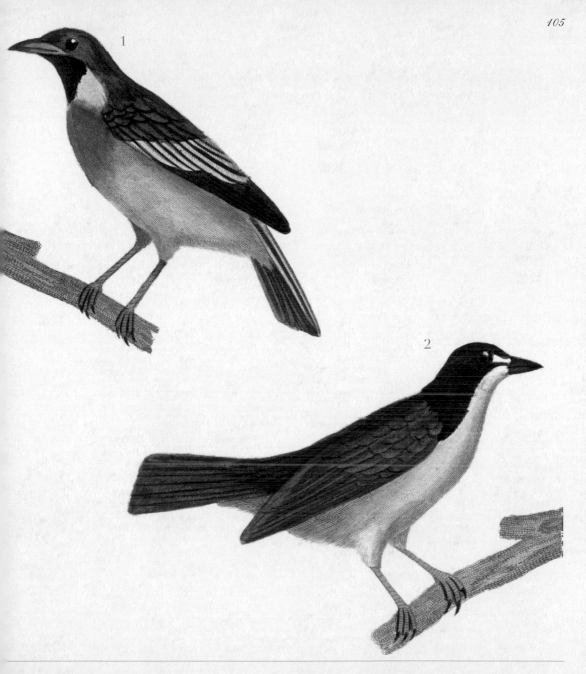

La Gorge-noire 2. La Coiffe-noire

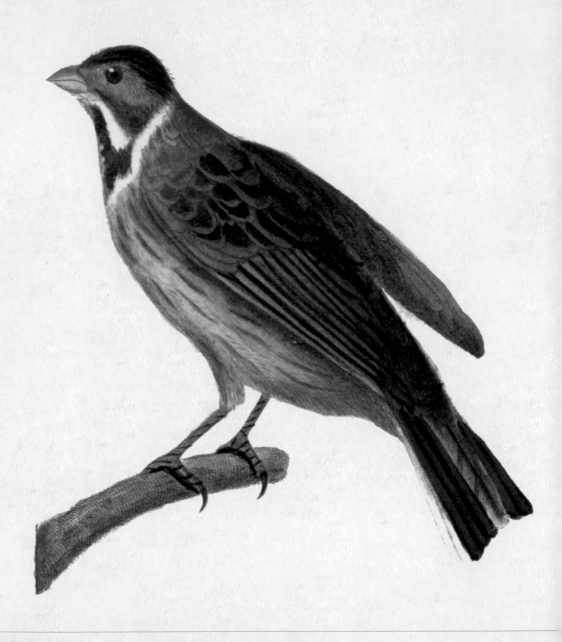

L'Ortolan de roseaux

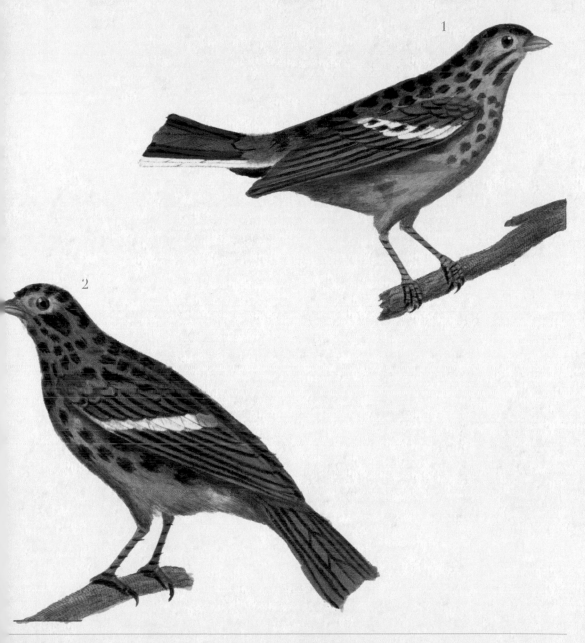

1. Le Mitilène de Provence 2. Le Gavoué de Provence

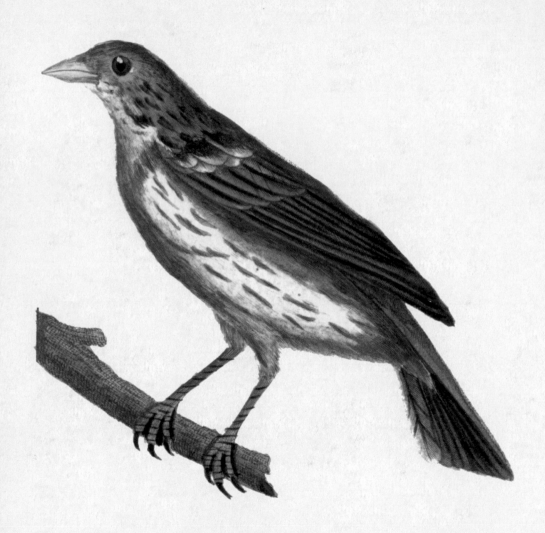

Le Proyer

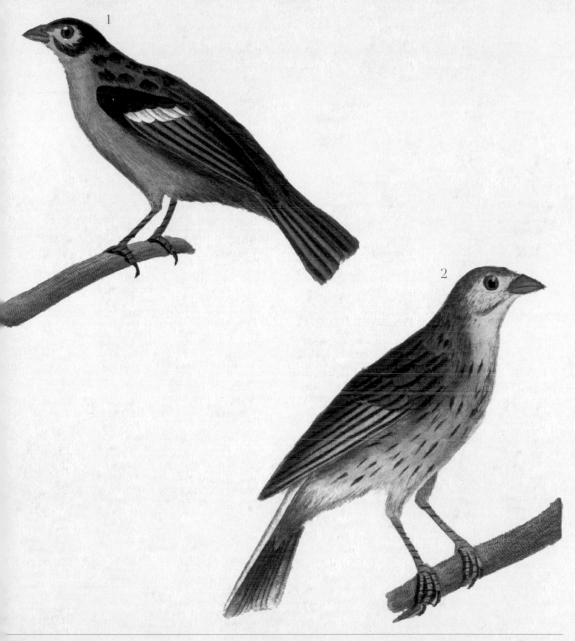

1

2

Le Bruant fou 2. Le Zizi

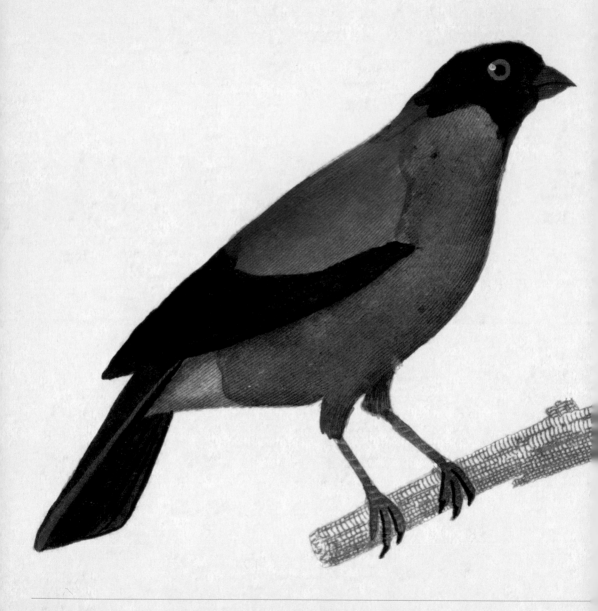

Le Bouvreuil

Le Bec-rond 2. Le Bouveret

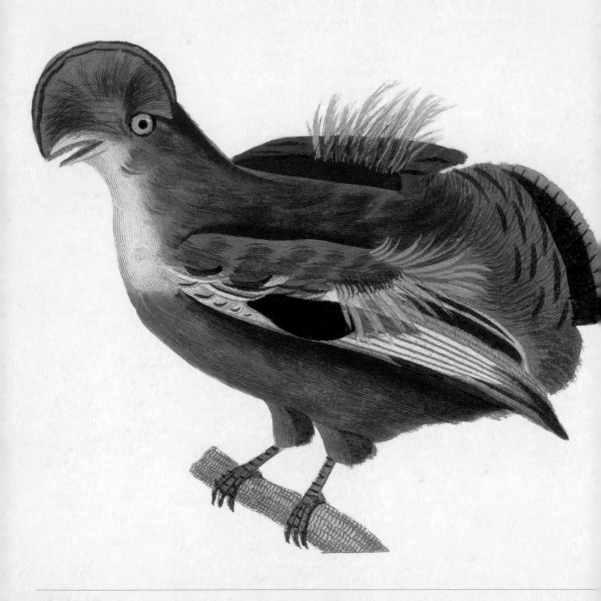

112

Le Coq de roche

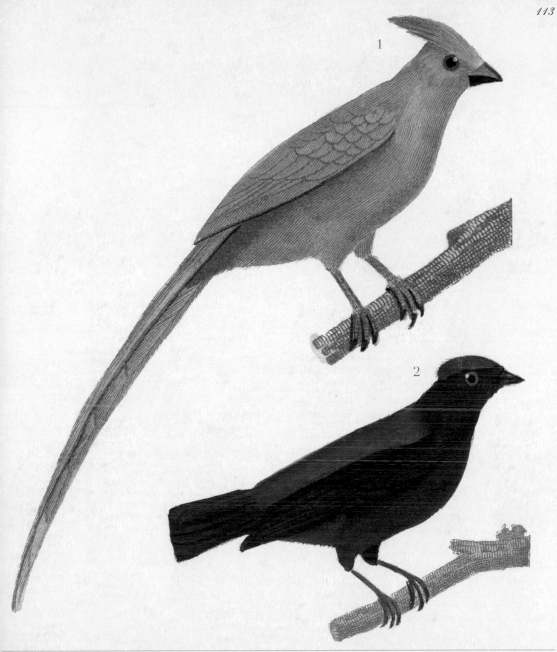

Le Coliou 2. Le Tijé ou grand Manakin

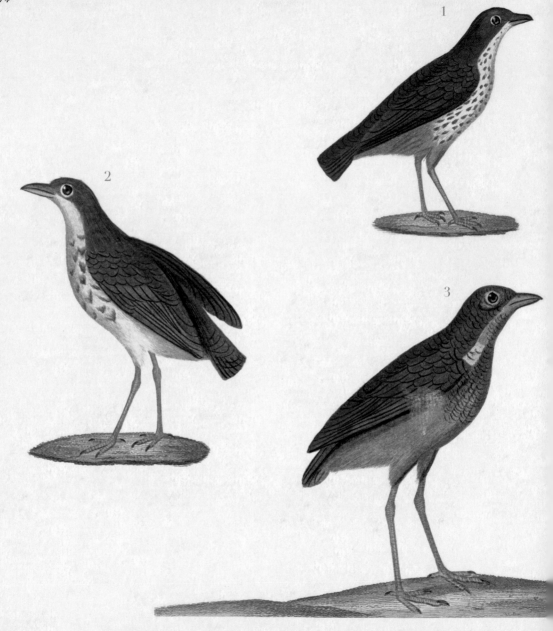

1. Le petit Béfroi 2. Le grand Béfroi 3. Le Roi des Fourmiliers

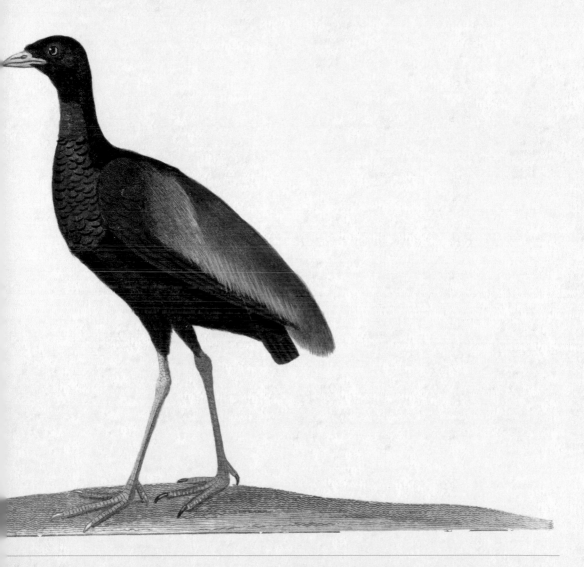

Agami

Le Magoua

Tinamou varié

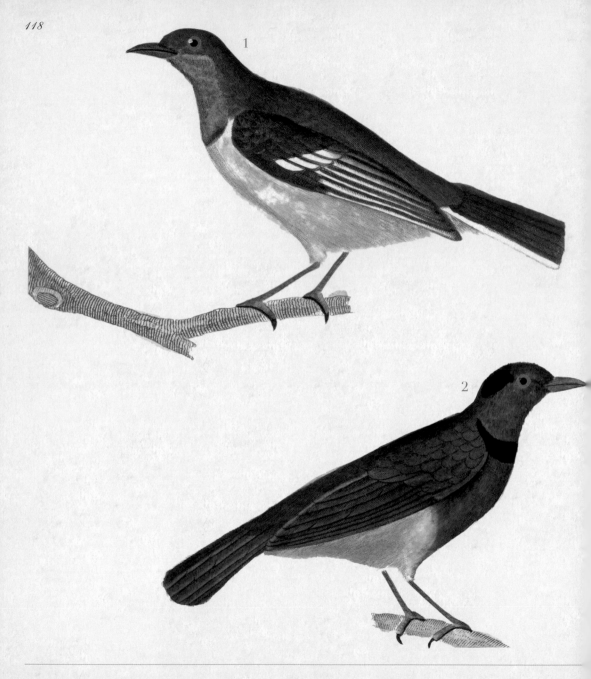

1. Le Gobe-mouche à gorge brune du Sénégal 2. Le petit Azur, Gobe-mouche bleu
des Philippines

Gobe-mouche noir à collier ou Gobe-mouche de Lorraine

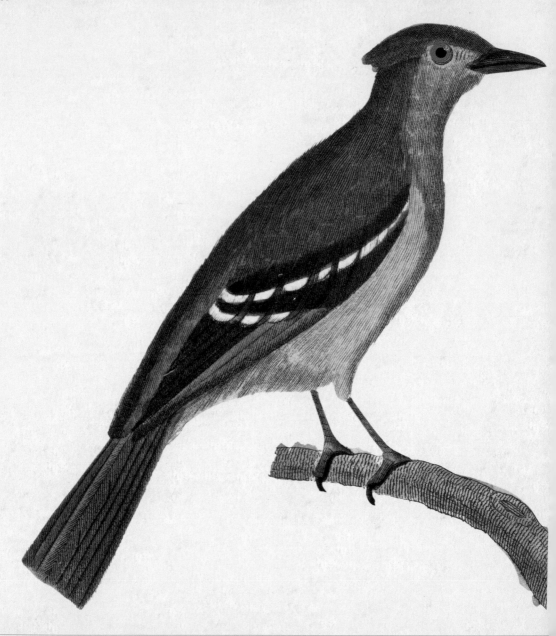

Le Savana

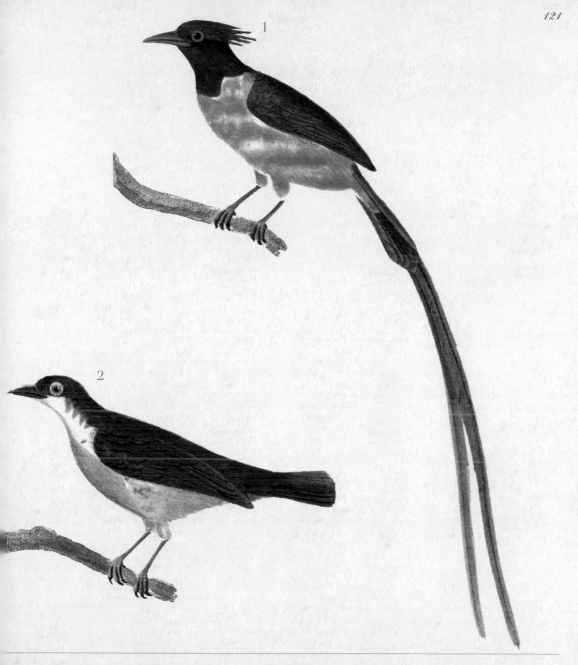

Le Moucherolle huppé 2. Le Moucherolle brun

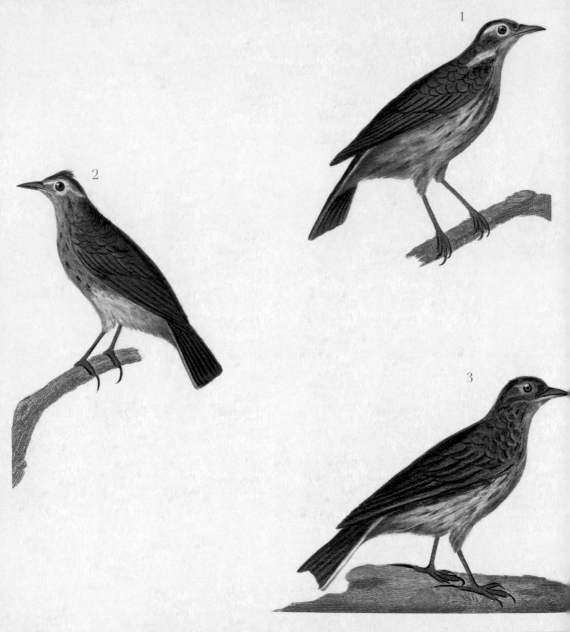

1. La Farlouse ou Alouette des prés 2. Le Cujelier 3. L'Alouette

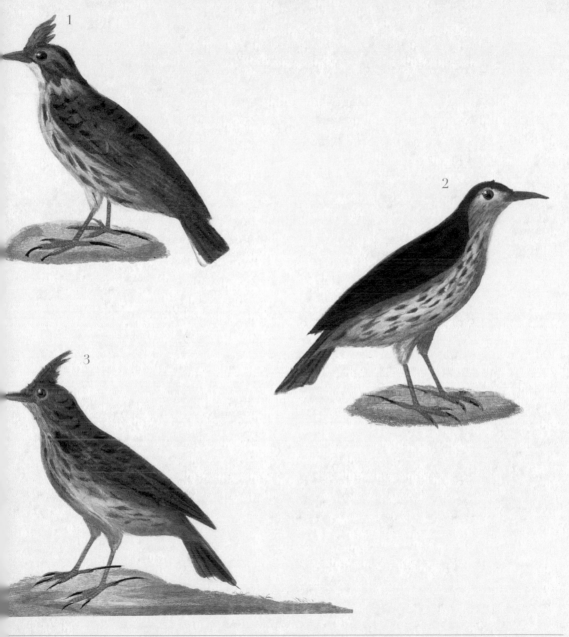

Le Lulu 2. Le Sirli 3. Le Cochevis

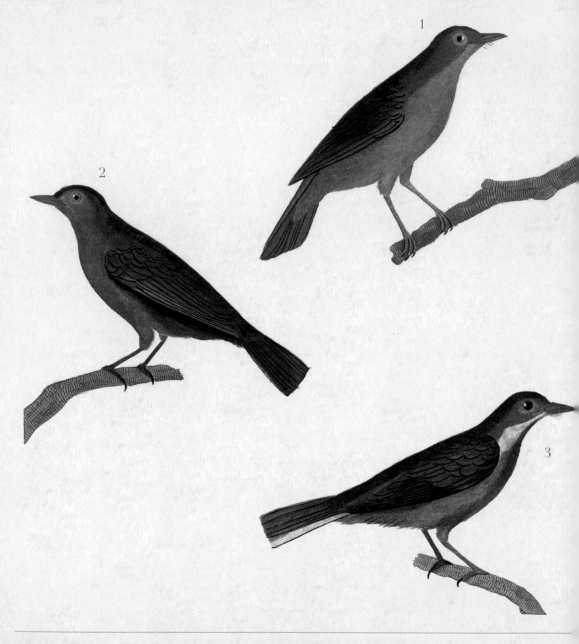

1. Le Rossignol 2. La Fauvette à tête noire 3. La Fauvette

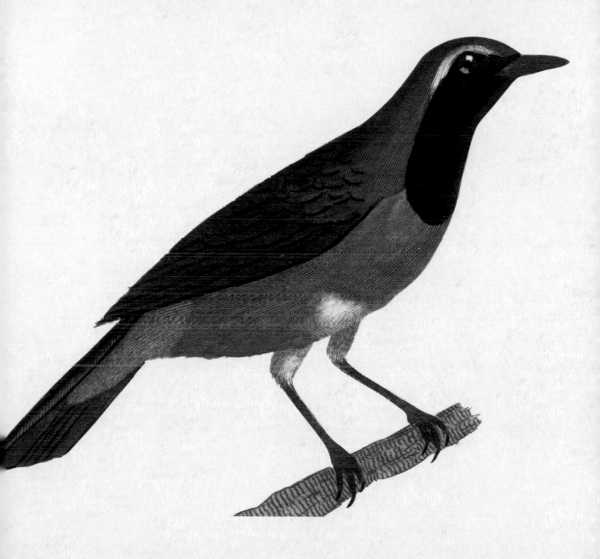

e Rossignol de muraille

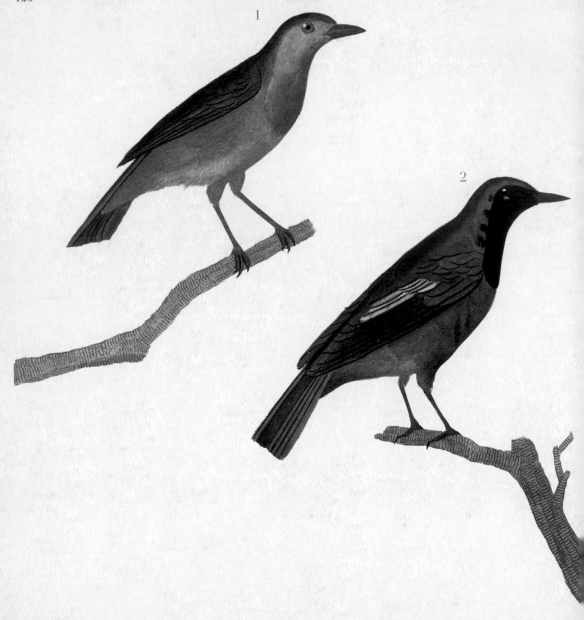

1. Le Rouge-gorge 2. Le Rouge-queue

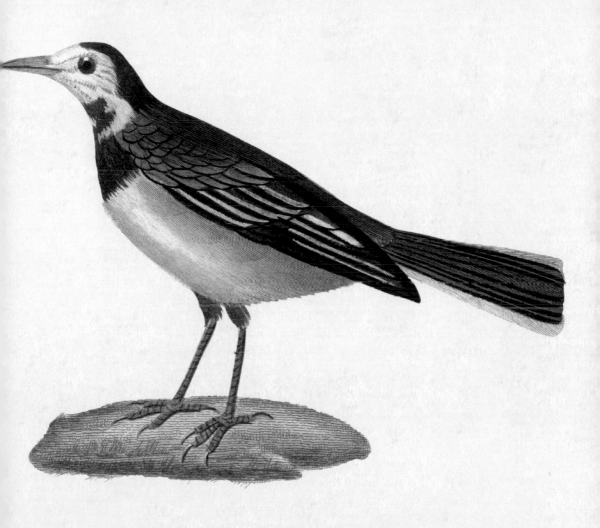

a Lavandière

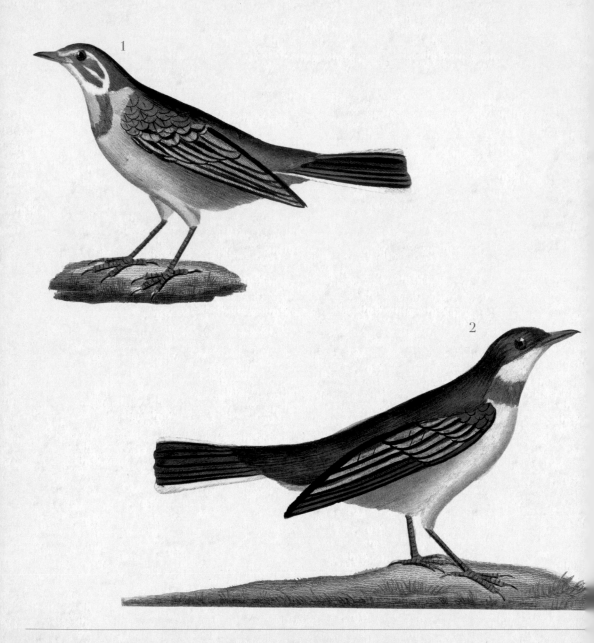

1. La Bergeronnette jaune 2. La Bergeronnette grise

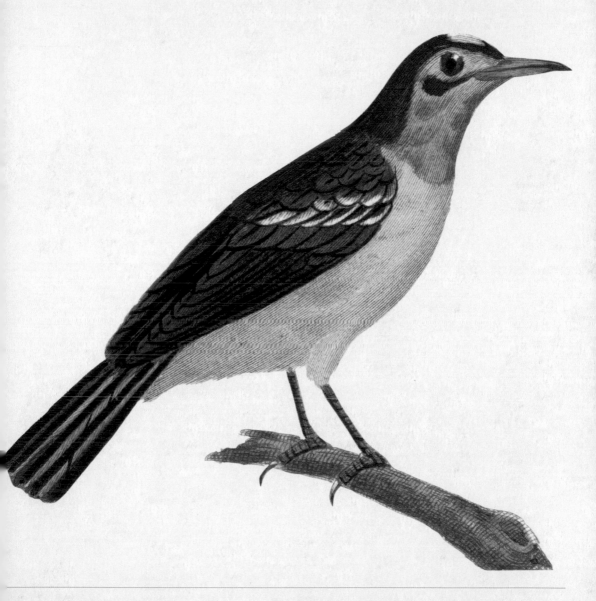

e Figuier orangé

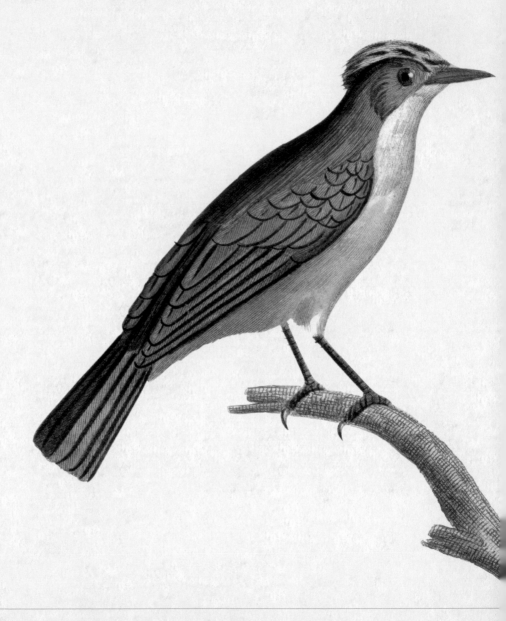

Le Figuier huppé

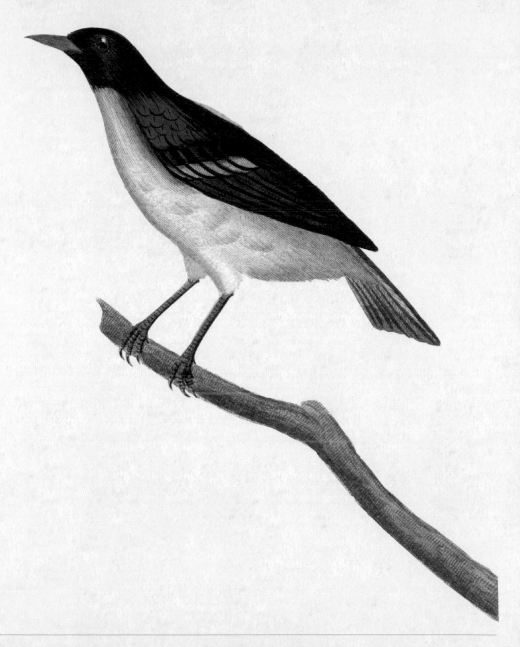

e Figuier noir

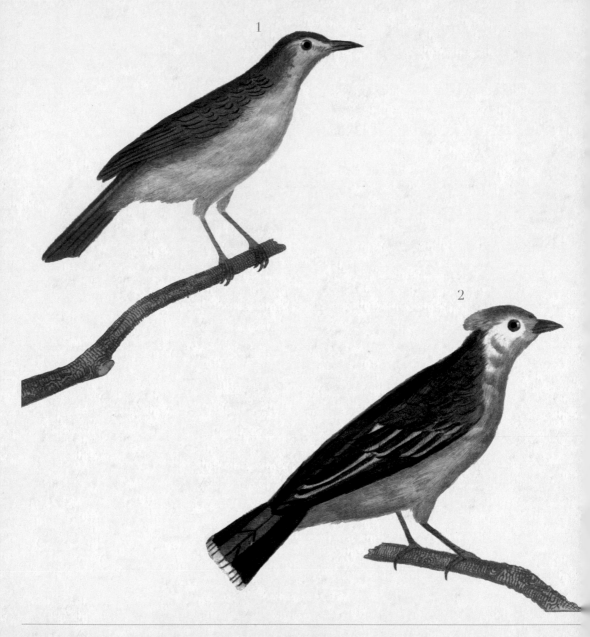

1. Le Pouillot 2. Le Roitelet-mésange

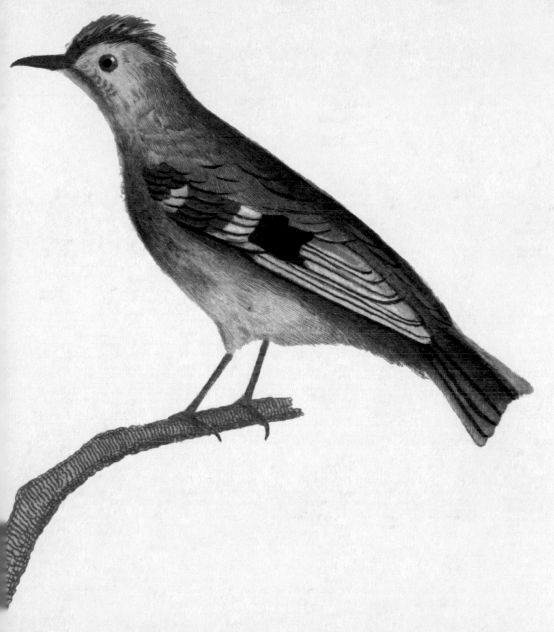

e Roitelet

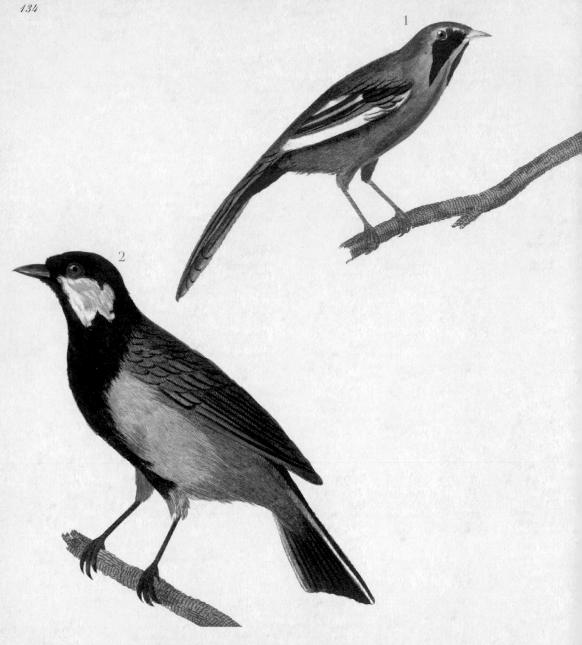

1. La Moustache 2. La Charbonnière

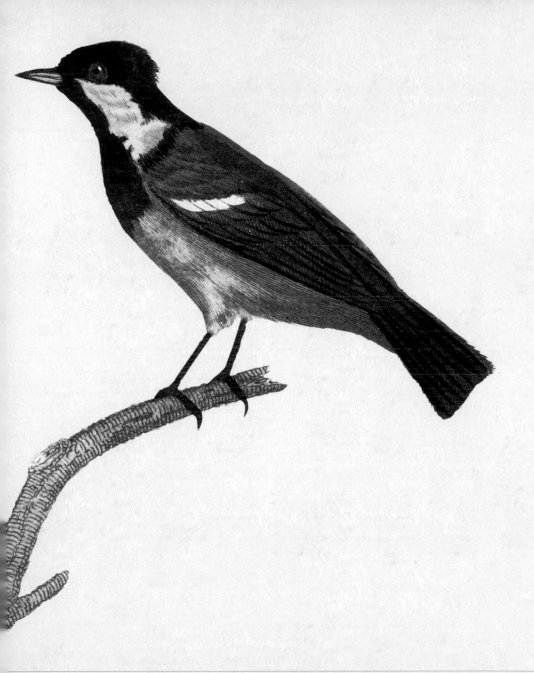

a petite Charbonnière

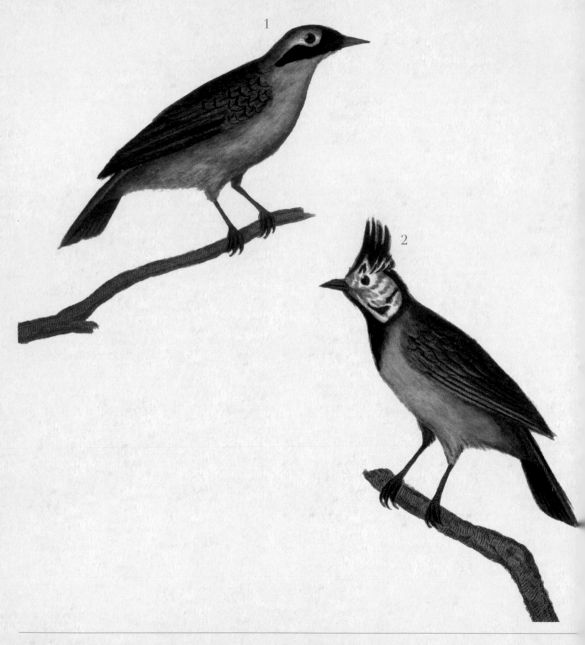

1. Le Remiz 2. La Mésange huppée

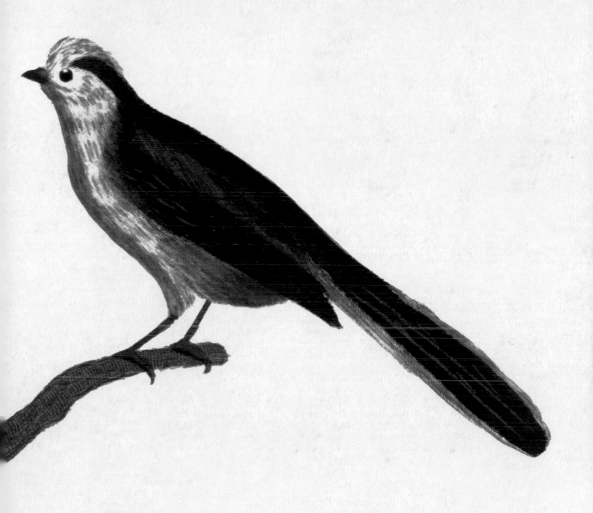

Mésange à longue queue

1. La Sittelle 2. Le Grimpereau de muraille

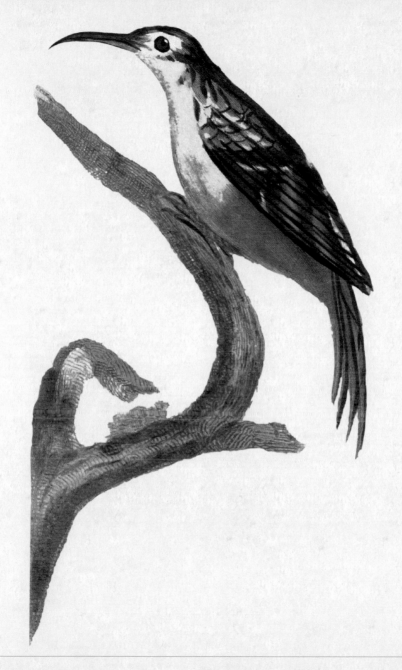

Grimpereau

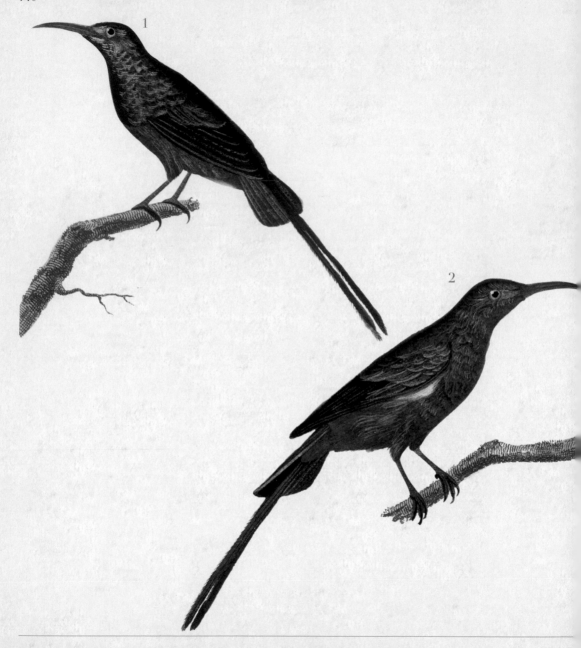

1. Le Soui-manga vert-doré changeant 2. Le grand Soui-manga vert

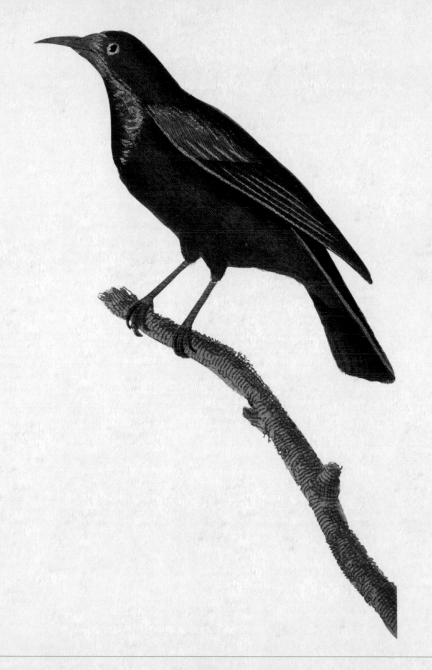

Oiseau brun à bec de grimpereau

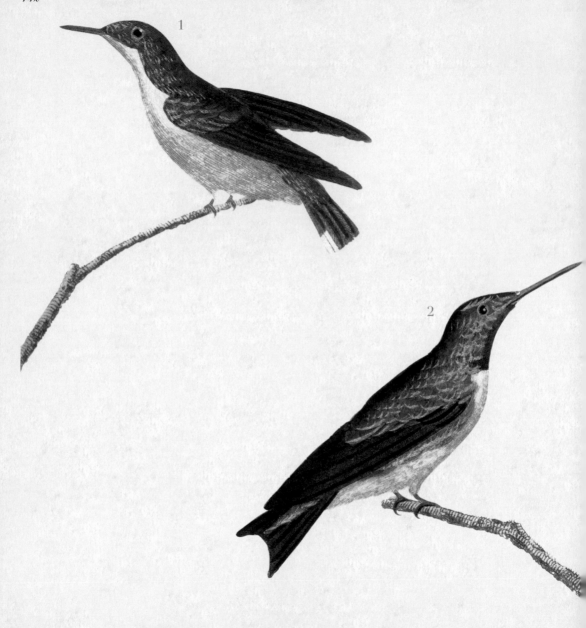

1. Le petit Oiseau-mouche 2. Le Rubis

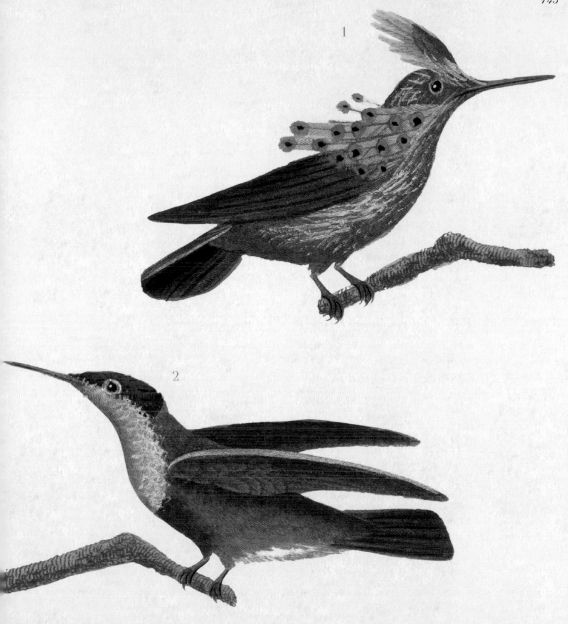

Le Huppe-col 2. Le Rubis-topaze

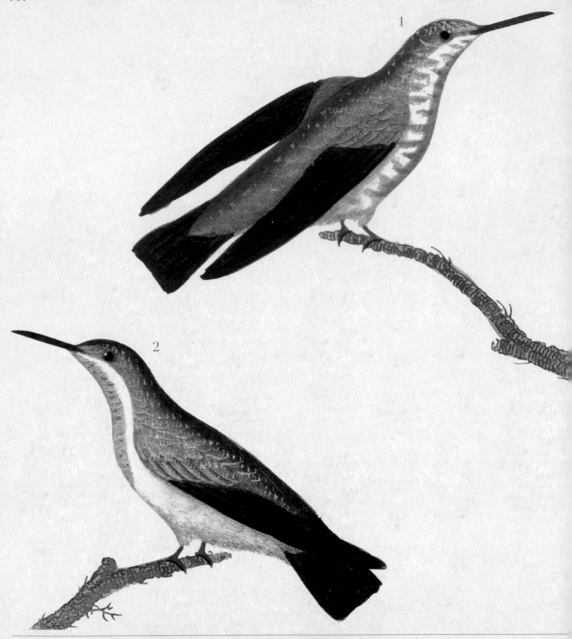

1. Le Vert-doré 2. La Cravate dorée

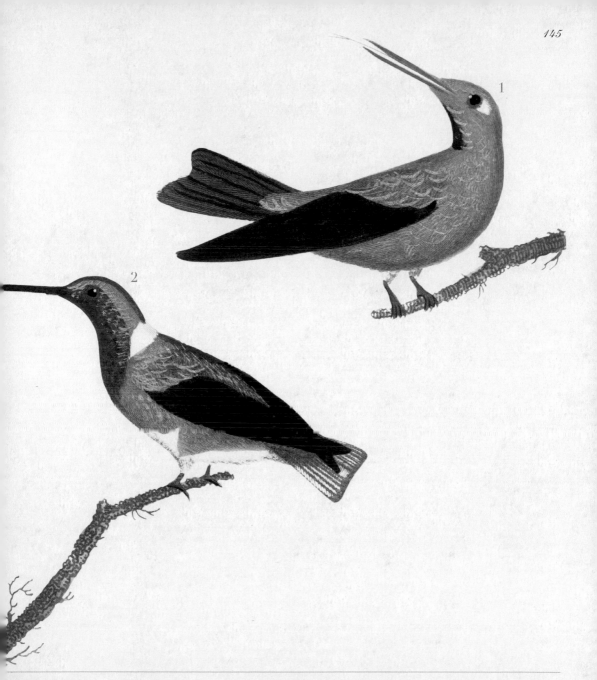

Le Rubis-émeraude 2. L'Oiseau-mouche à collier

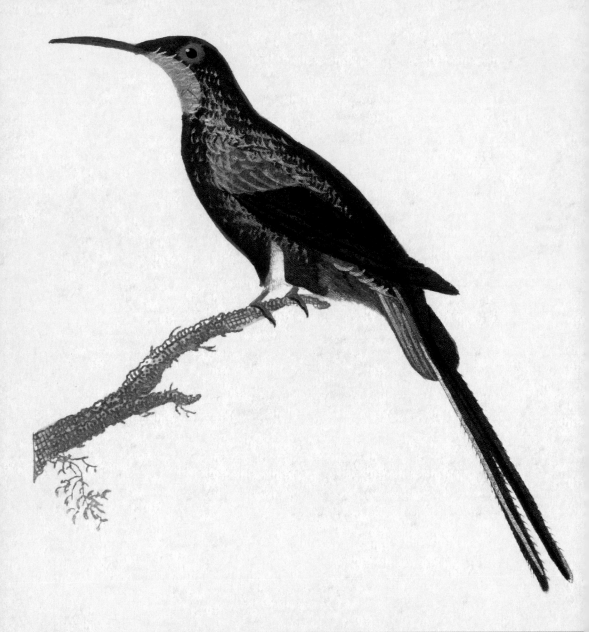

Le Colibri topaze

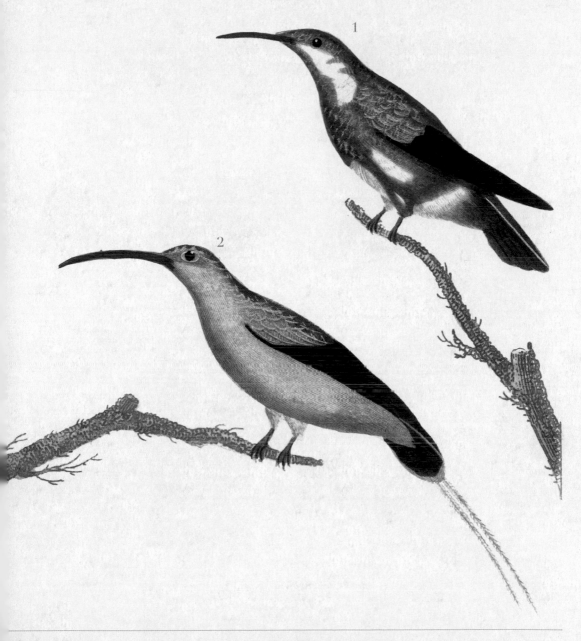

Le Colibri à cravate verte 2. Le Brin blanc

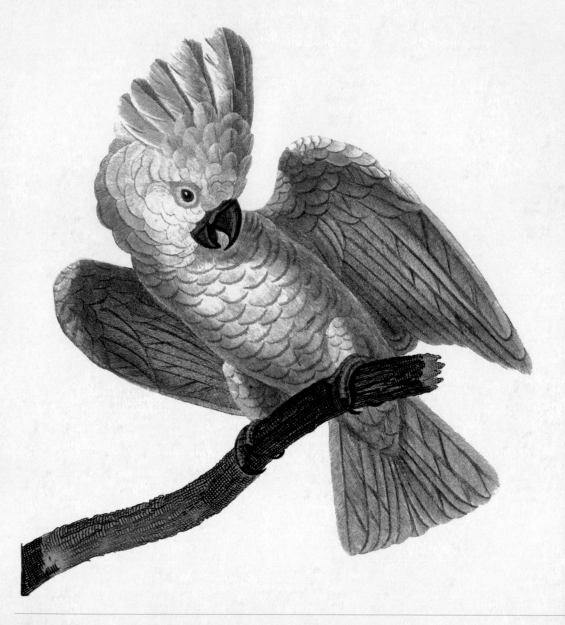

Le Kakatoès à huppe blanche

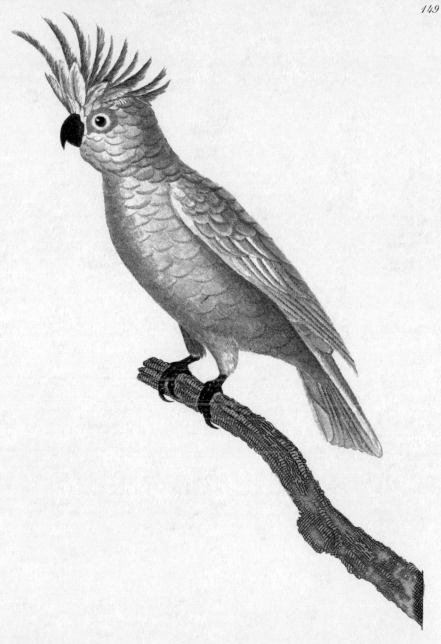

Kakatoès à huppe jaune

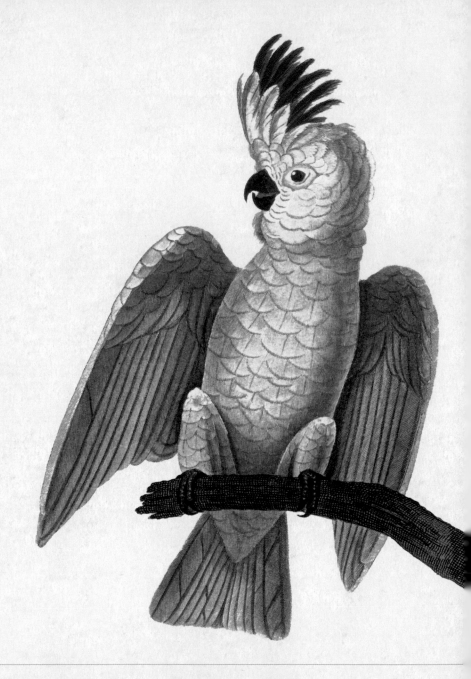

Le Kakatoès à huppe rouge

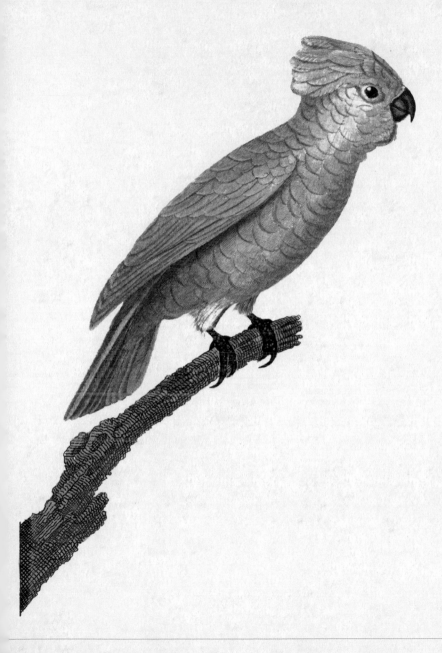

e petit Kakatoès à bec couleur de chair

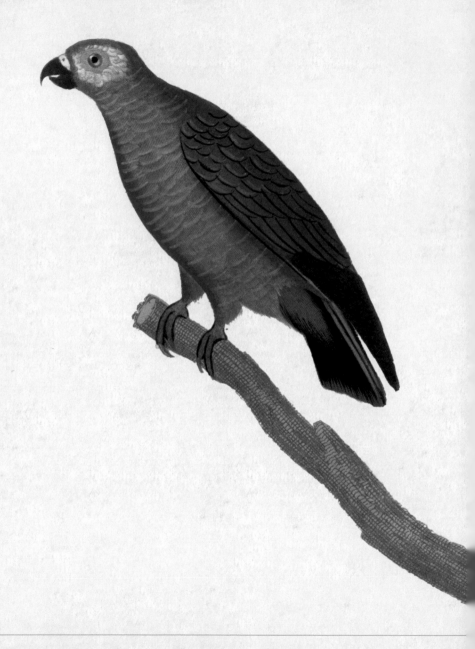

Le Perroquet jaco

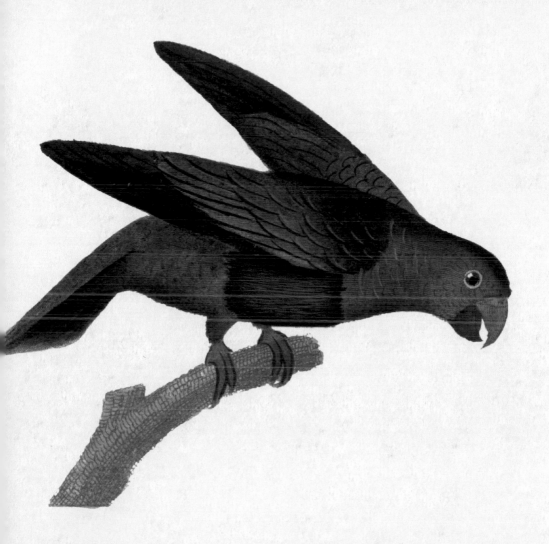

Perroquet vert

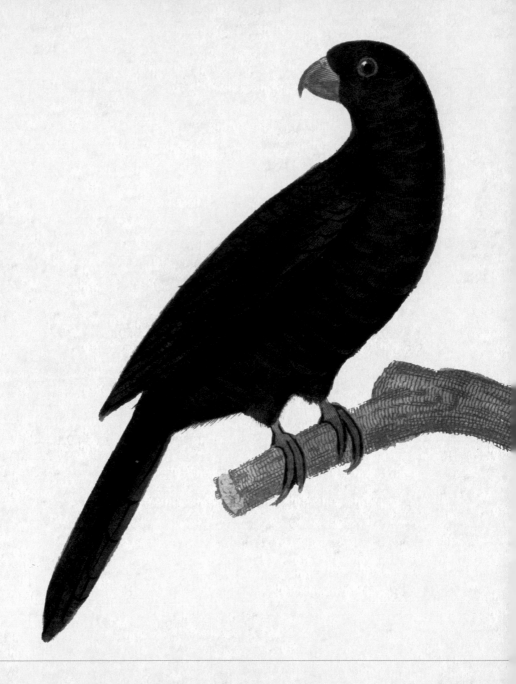

Le Vaza

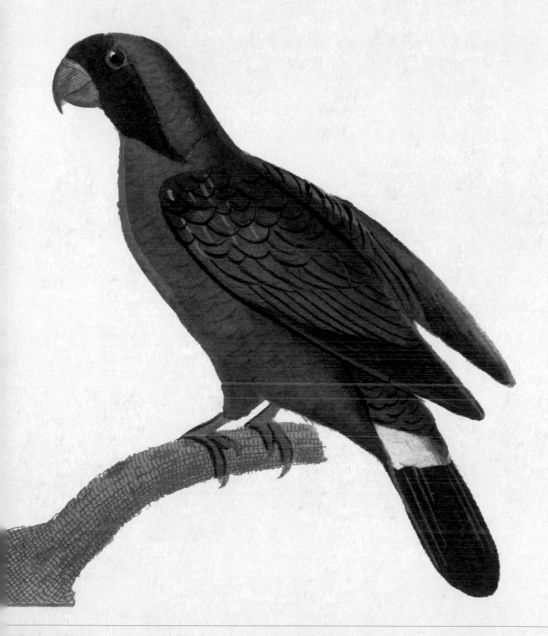

Mascarin

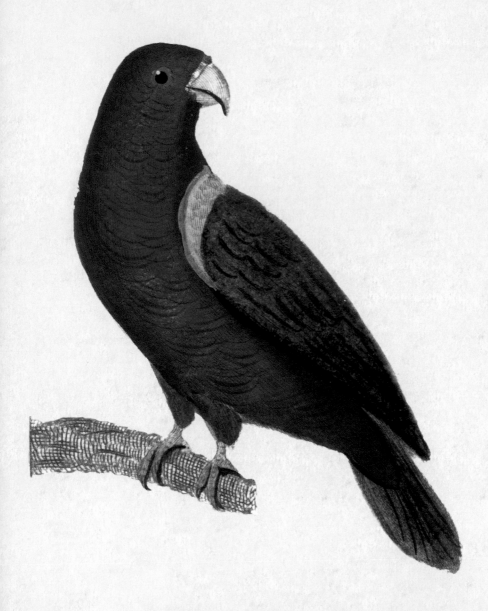

Le Lori noira

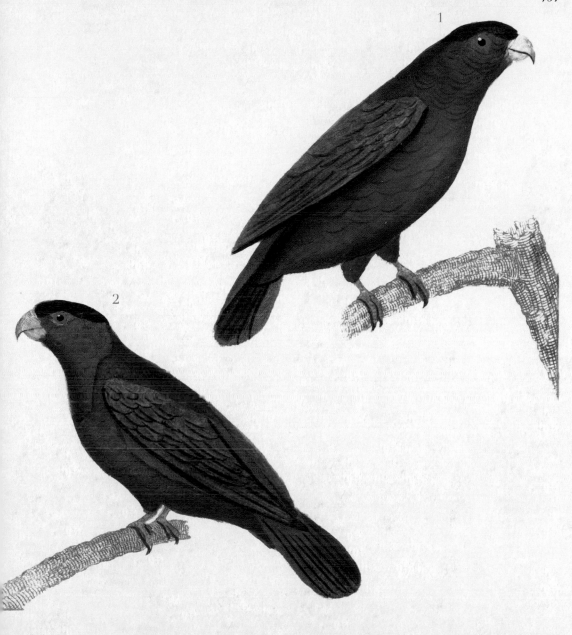

Le Lori à collier 2. Le Lori tricolor

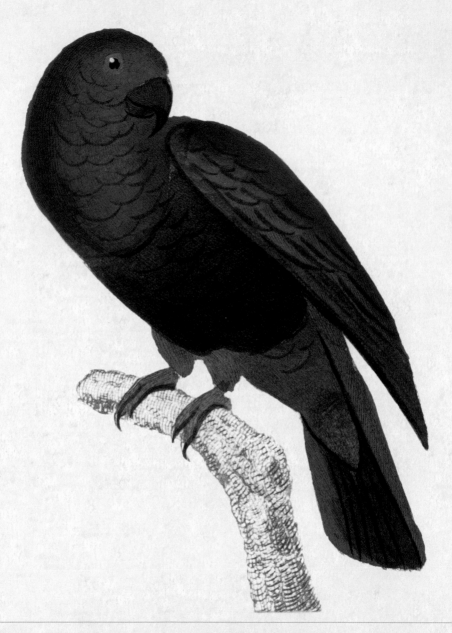

Le Lori cramoisi

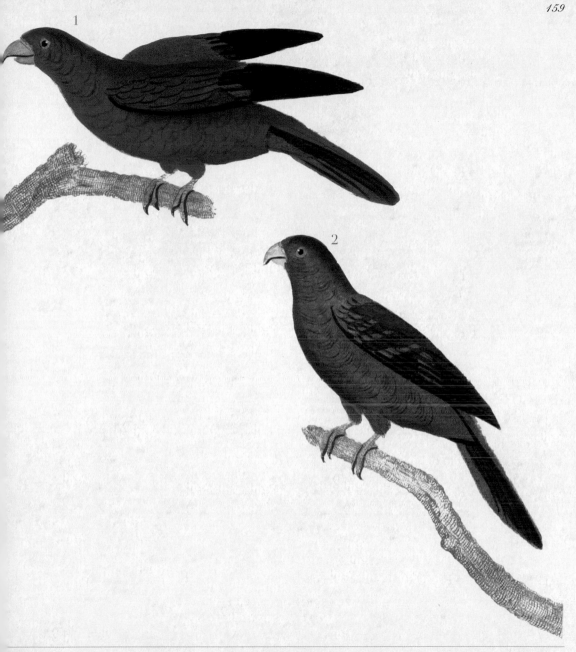

Le Lori rouge et violet 2. Le Lori rouge

1. La Perruche à collier rose 2. La petite Perruche à tête rose

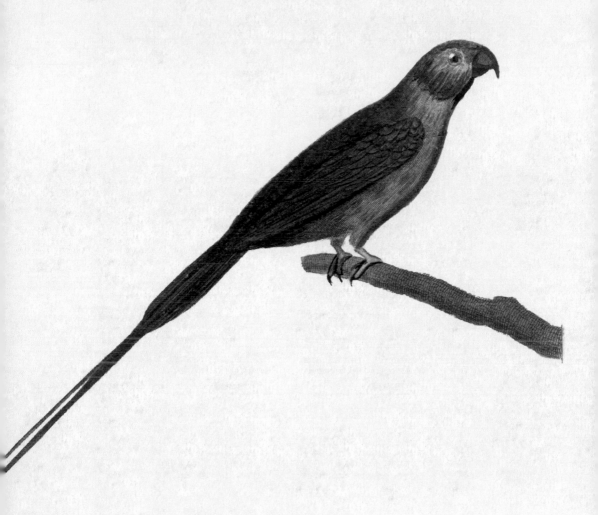

a grande Perruche à longs brins

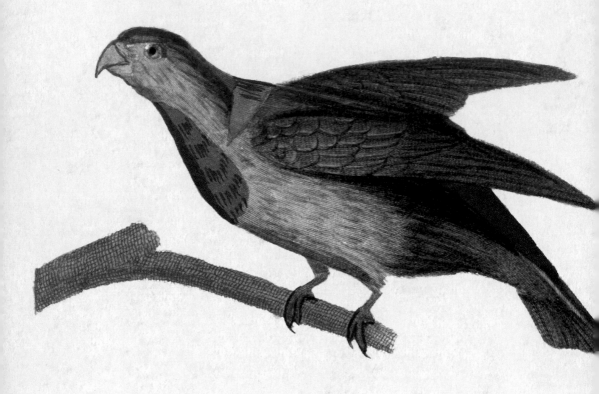

La Perruche à tête bleue

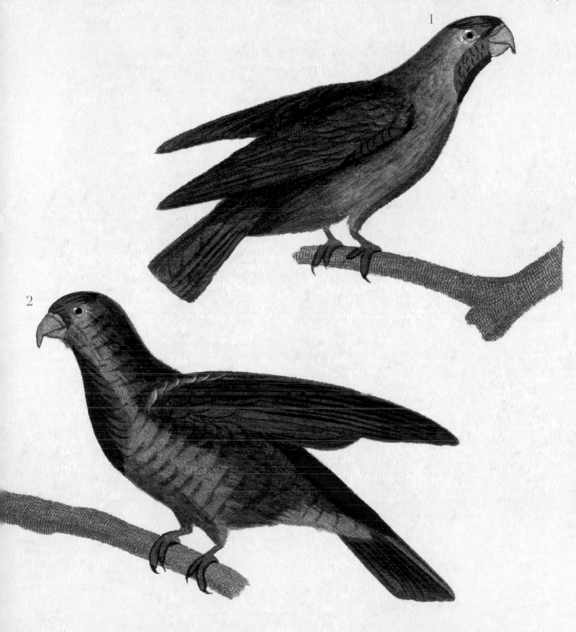

Le Moineau de Guinée 2. Le Coulacissi

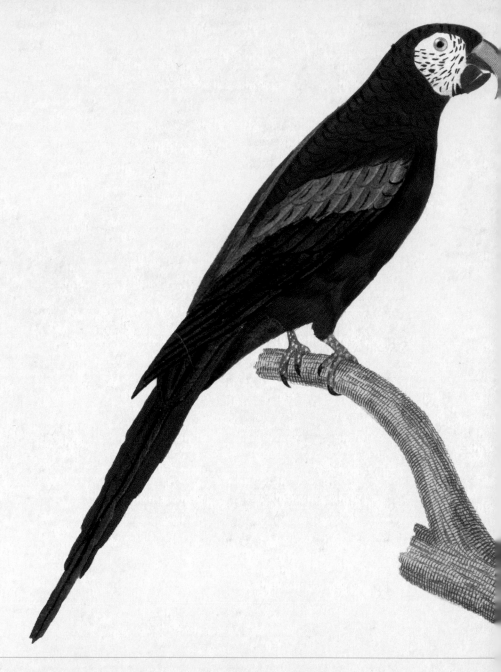

L'Ara rouge

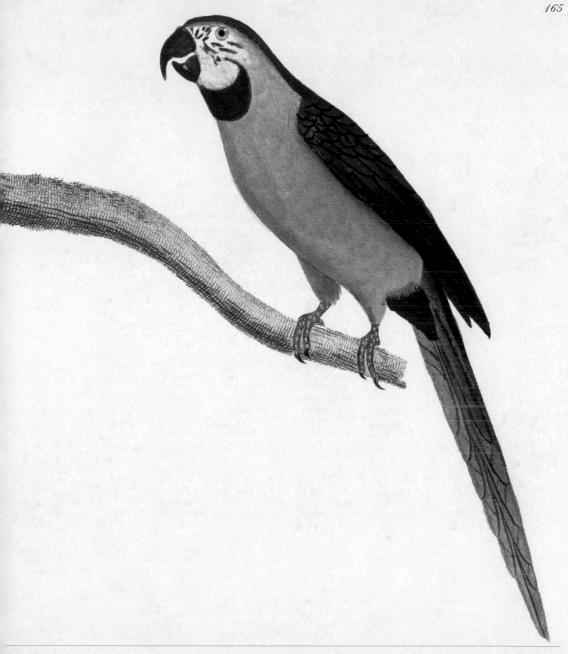

Ara bleu

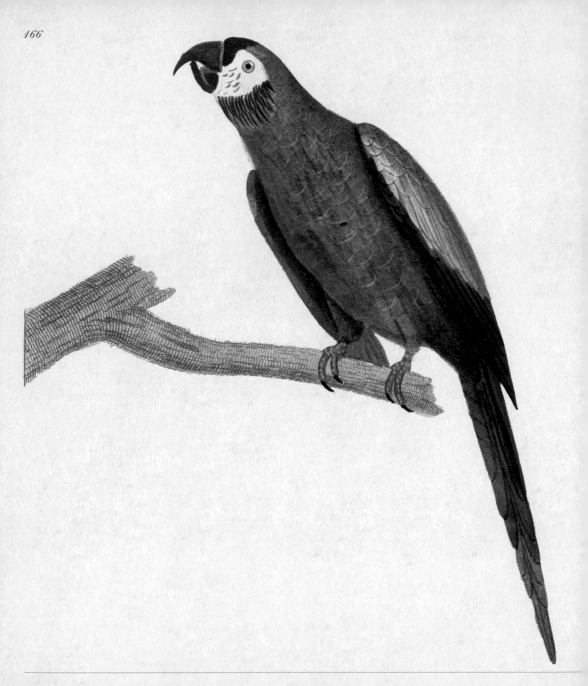

L'Ara vert

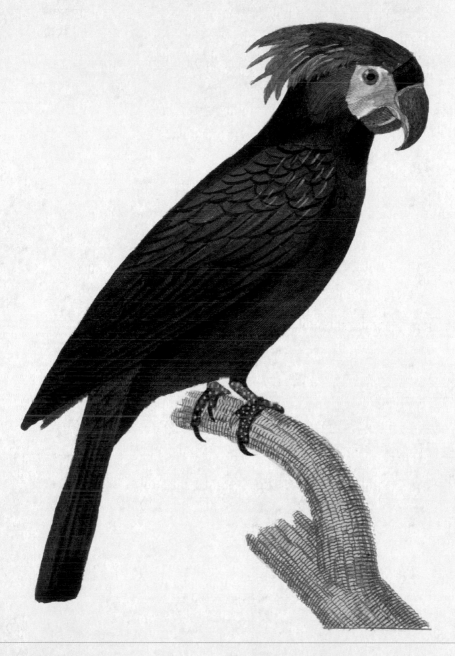

Ara noir

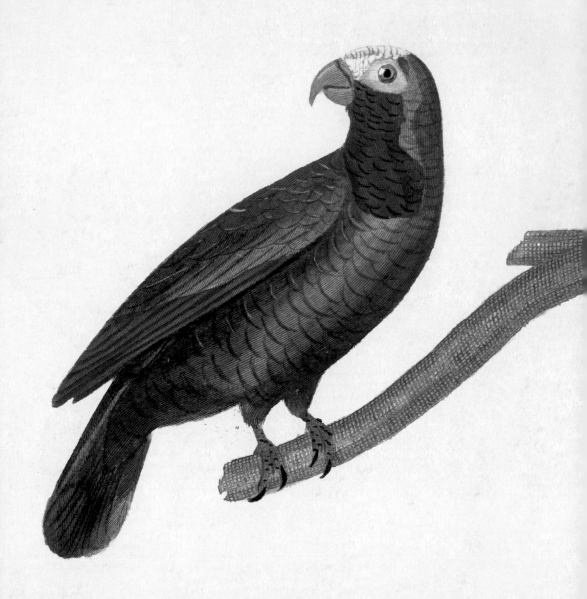

L'Amazone à tête blanche

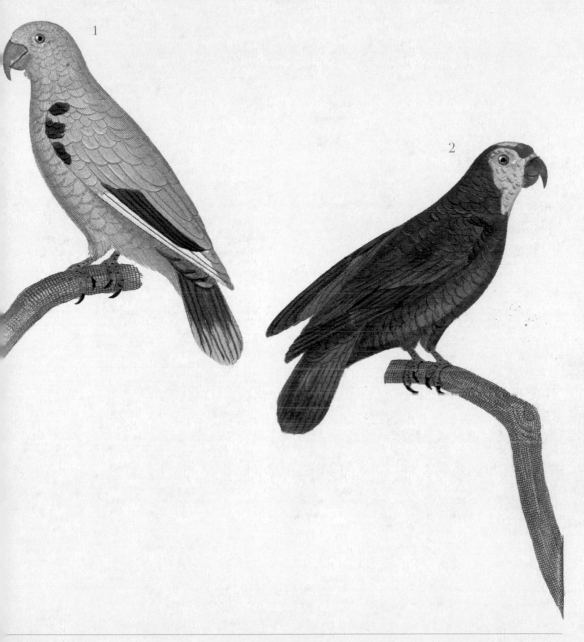

L'Amazone jaune 2. L'Aourou-couraou

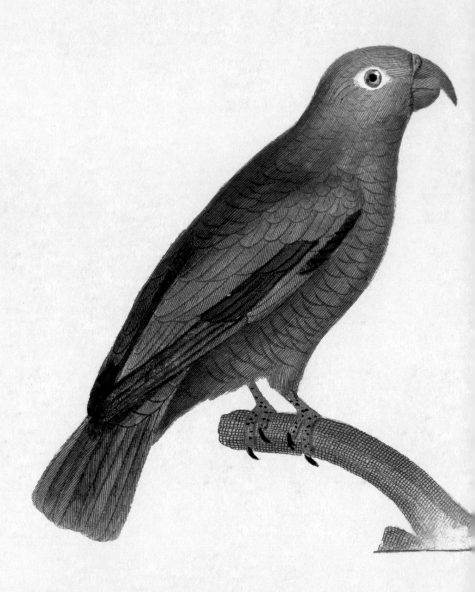

Le Meunier

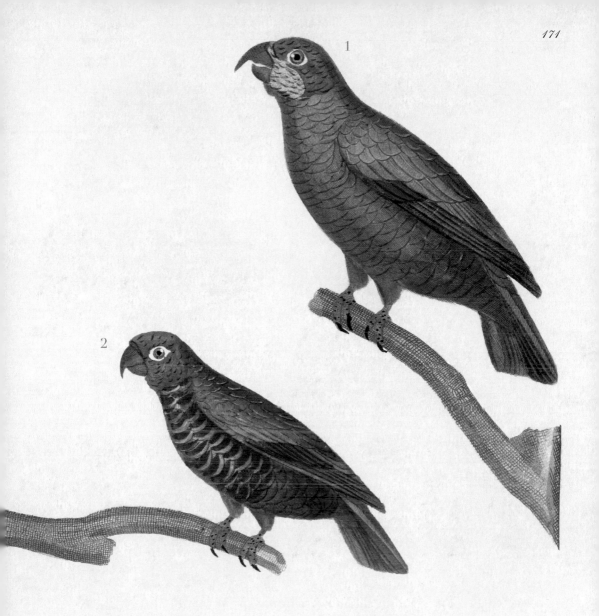

Le Crik à tête bleue 2. Le Crik

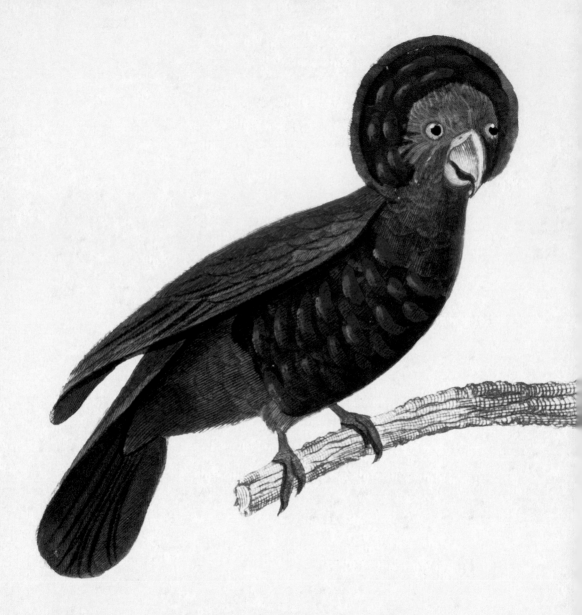

Le Papegai maillé

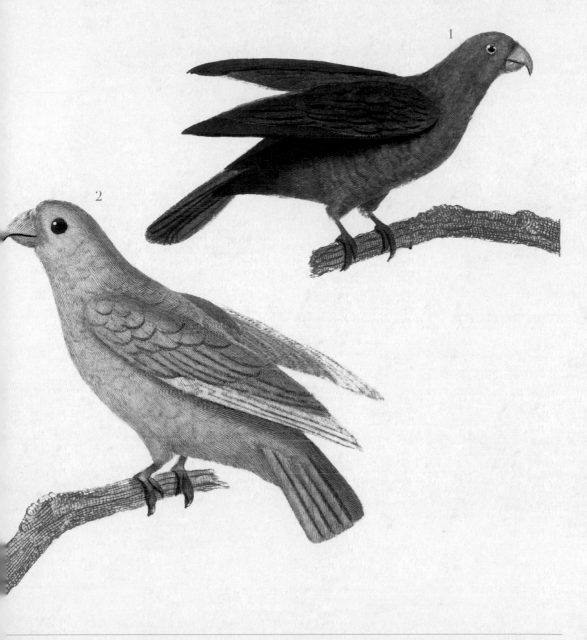

Le Tavoua 2. Le Papegai de Paradis

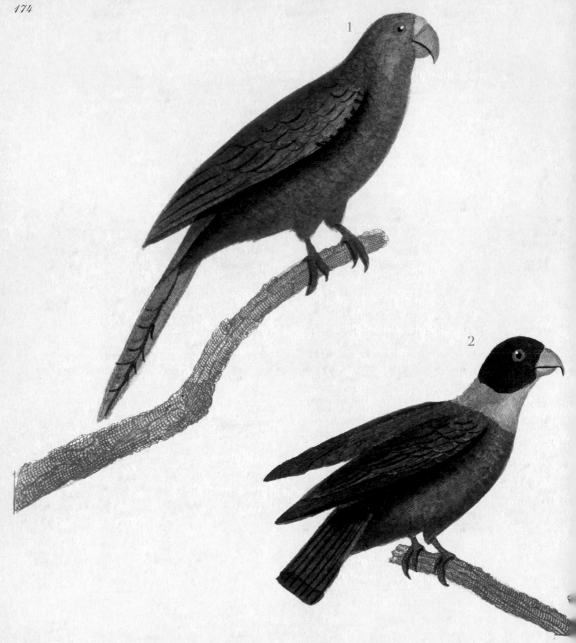

1. La Perriche pavouane 2. Le Caïca

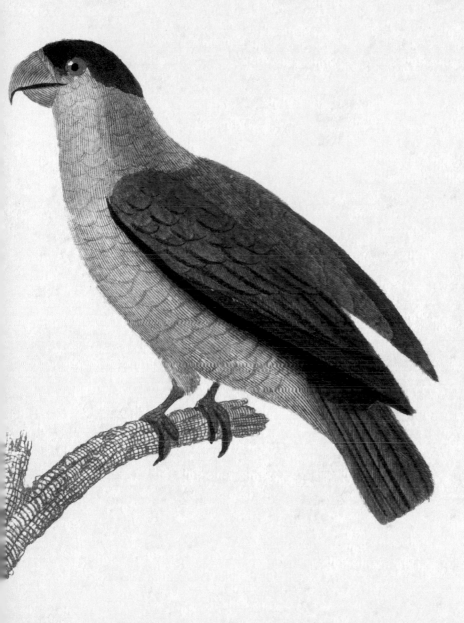

Maïpouri

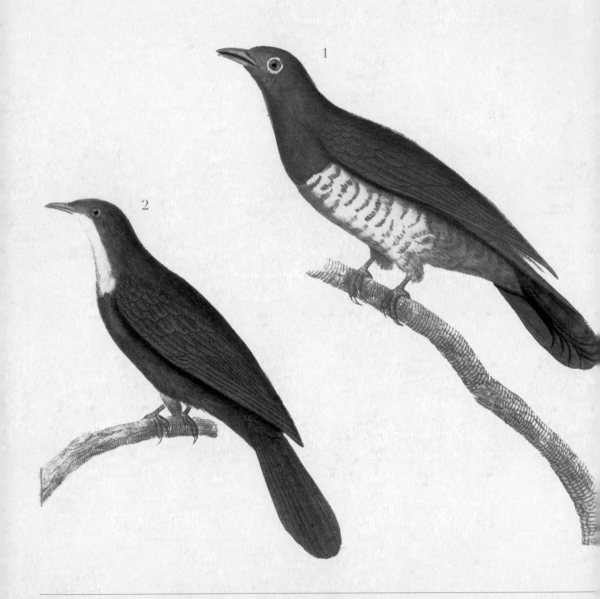

1. Le Coucou 2. Le Coucou verdâtre de Madagascar

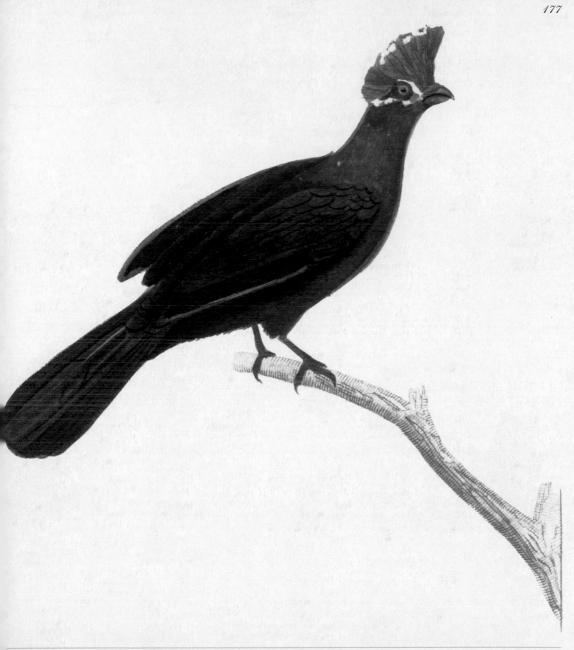

Touraco

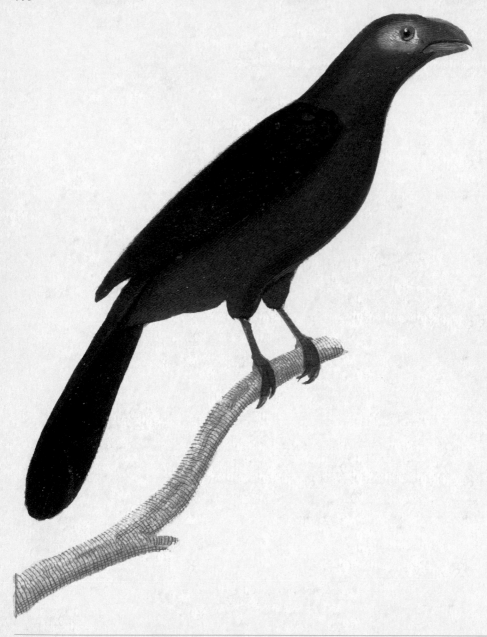

L'Ani des savanes

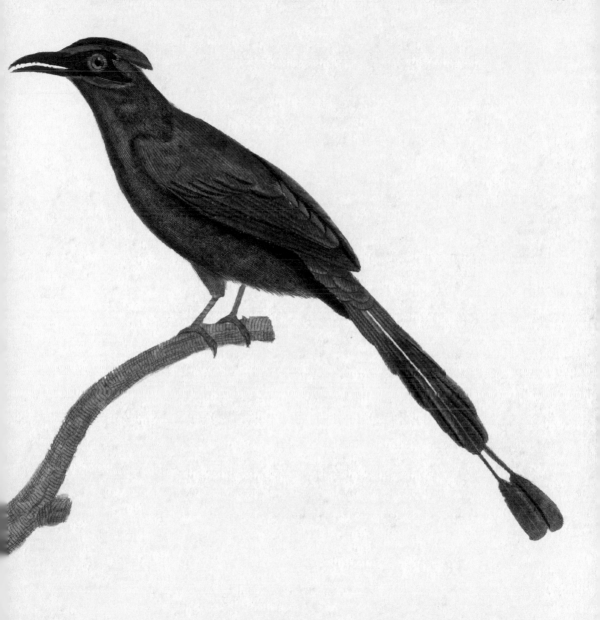

Houtou

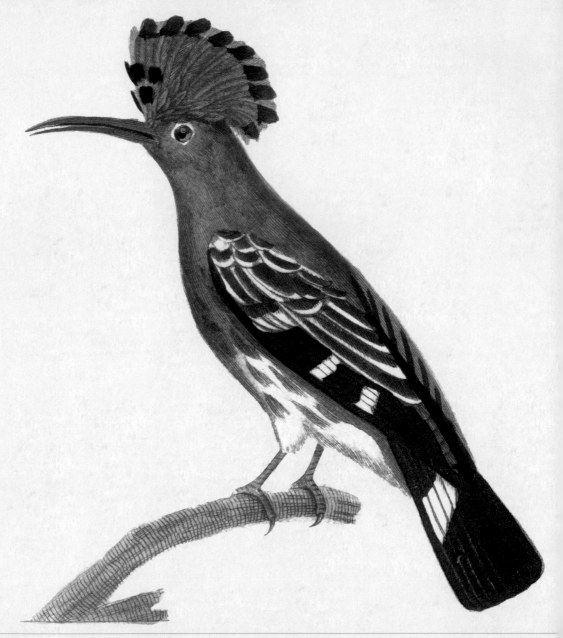

La Huppe

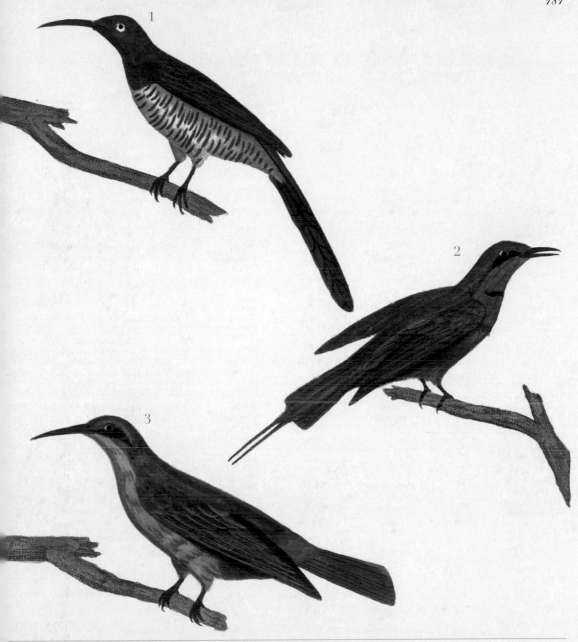

Le Promerops brun rayé 2. Le Guêpier vert à gorge bleue 3. Le Guêpier à queue d'azur

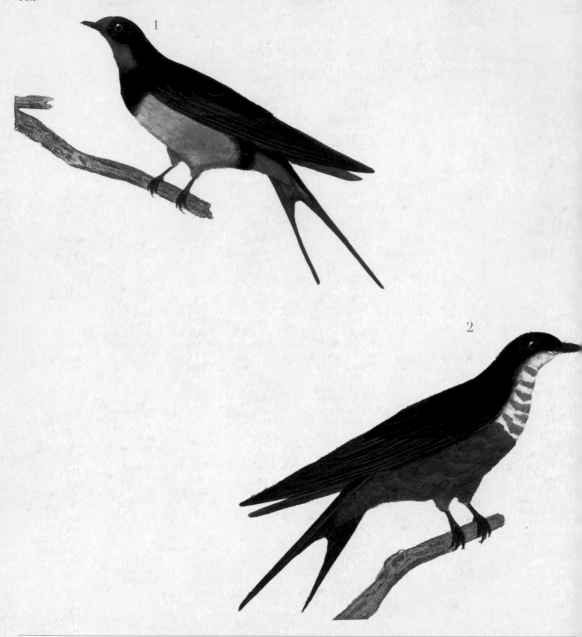

1. L'Hirondelle de cheminée ou Hirondelle domestique 2. L'Hirondelle à ventre roux

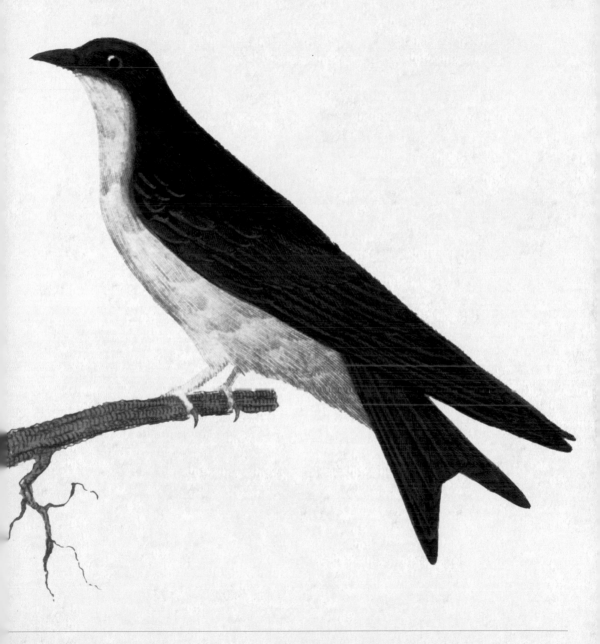

Hirondelle de fenêtre

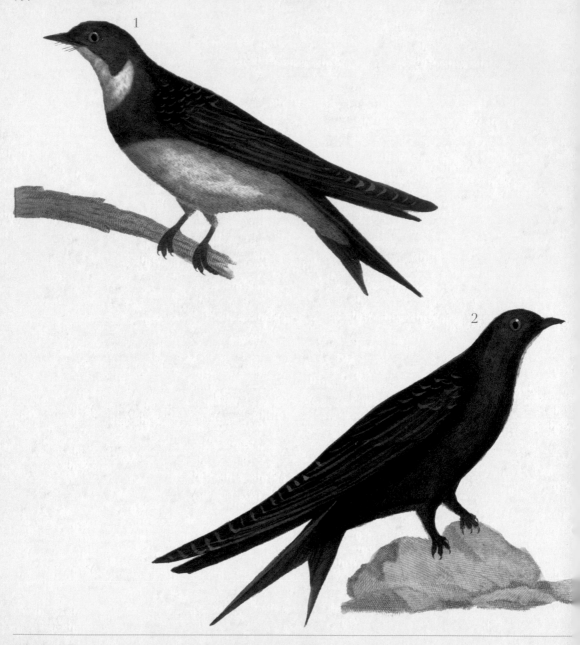

1. L'Hirondelle de rivage 2. Le Martinet noir

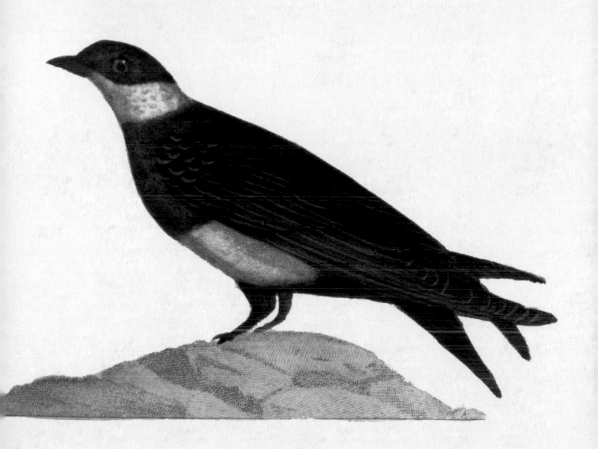

Le Martinet à ventre blanc

186

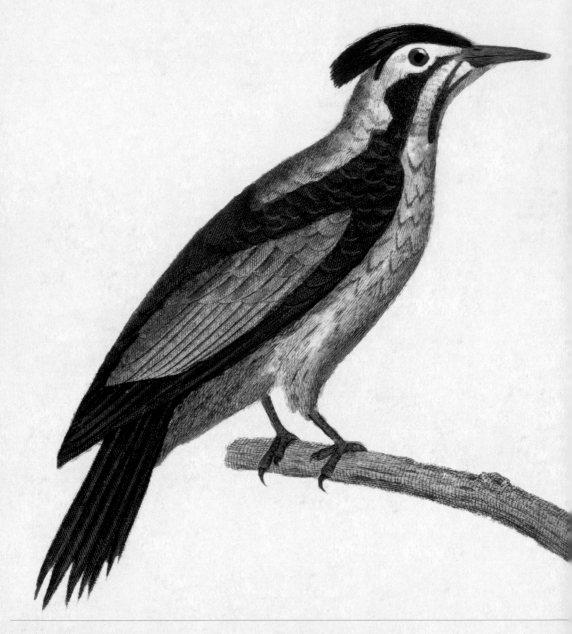

Le Pic vert de Goa

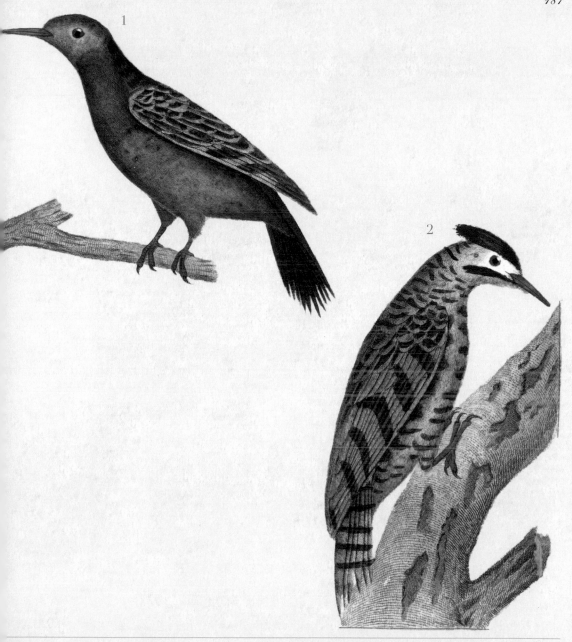

Le Pic rayé de Saint-Domingue 2. Le petit Pic rayé de Cayenne

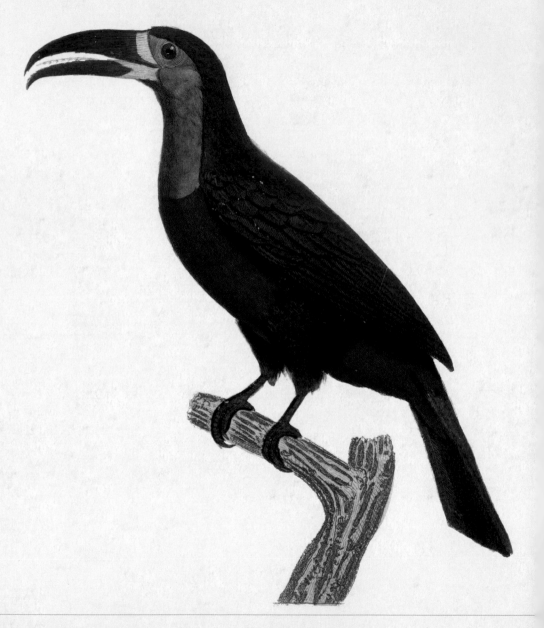

Le Toucan à ventre rouge

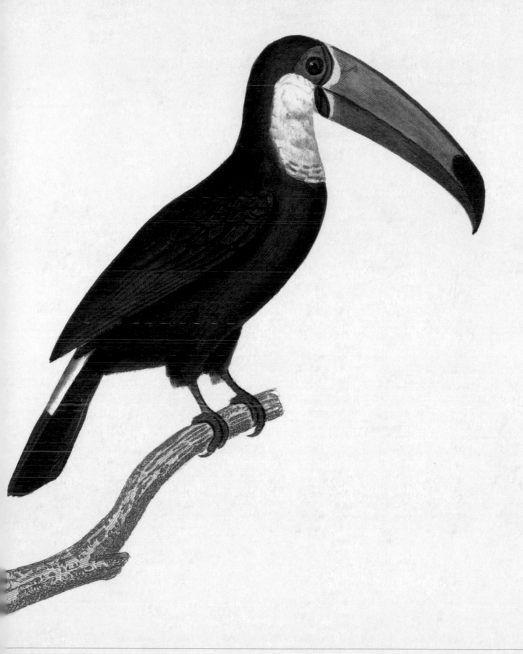

Toco

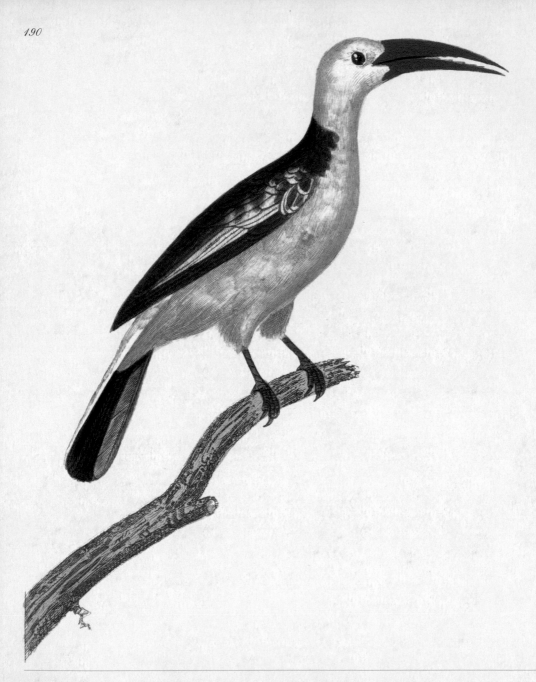

Le Tock

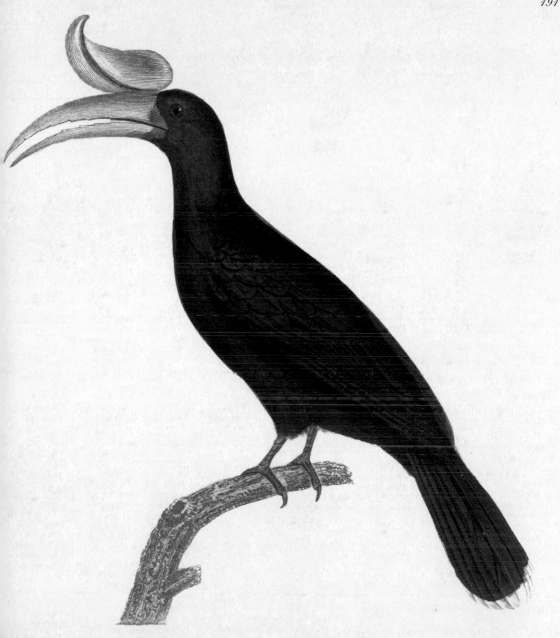

Calao-rhinocéros

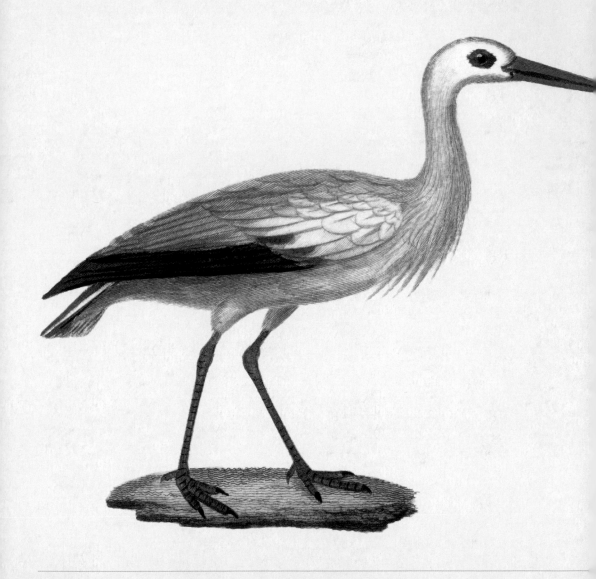

La Cigogne

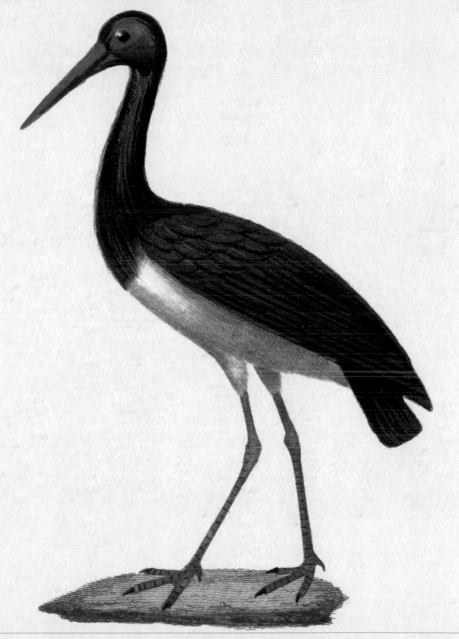

Cigogne noire

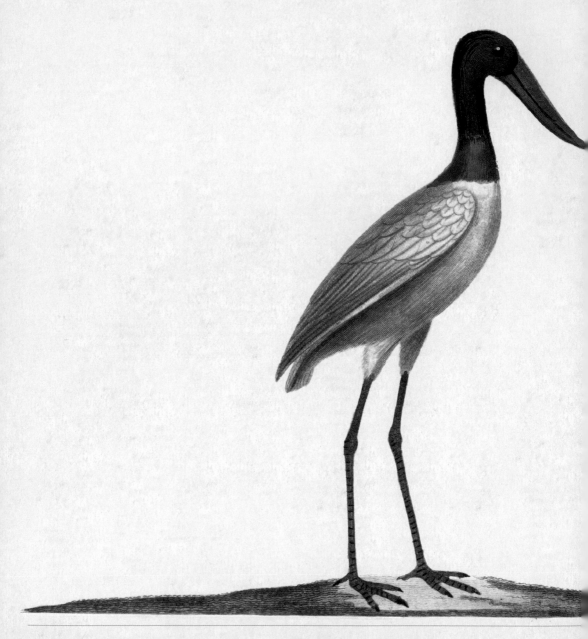

Le Jabiru

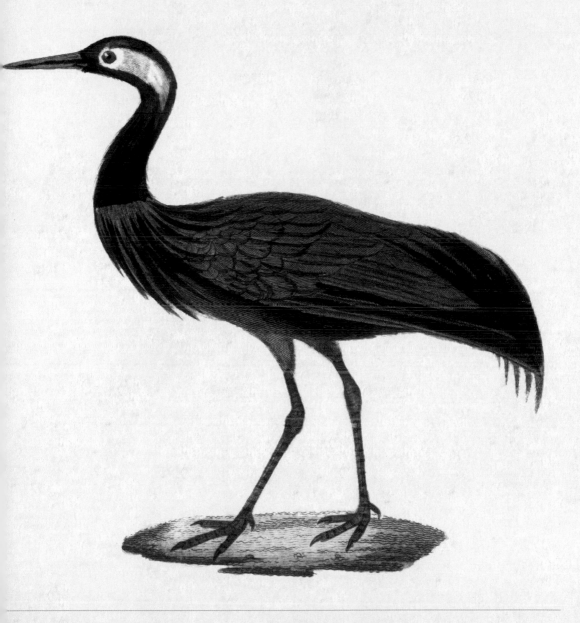

Grue

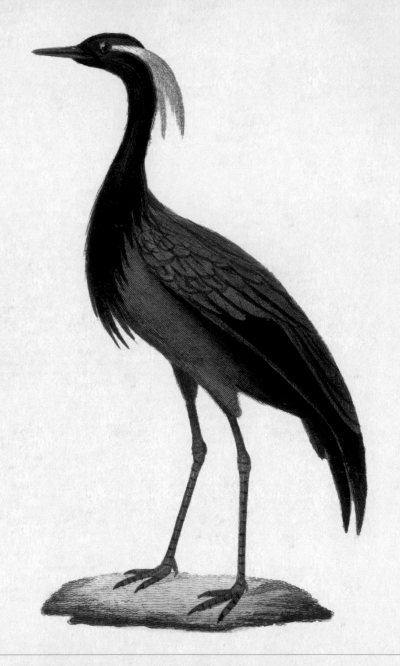

La Demoiselle de Numidie

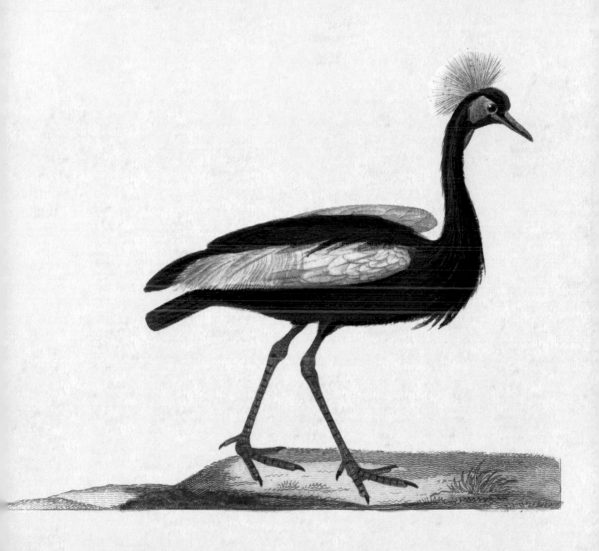

Oiseau royal

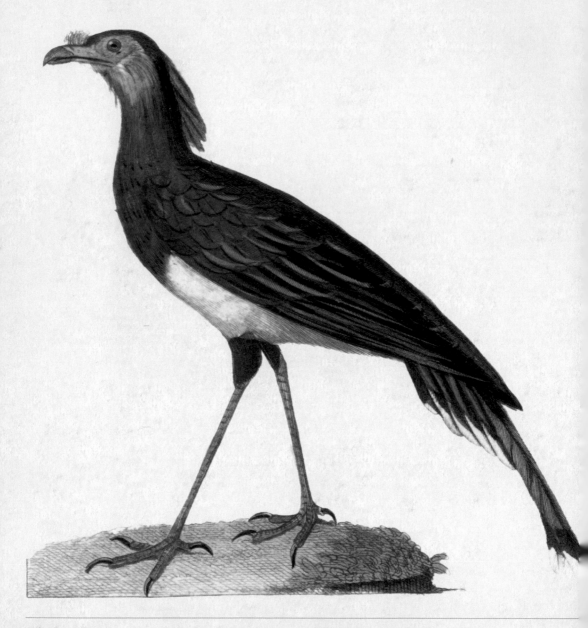

Le Secrétaire

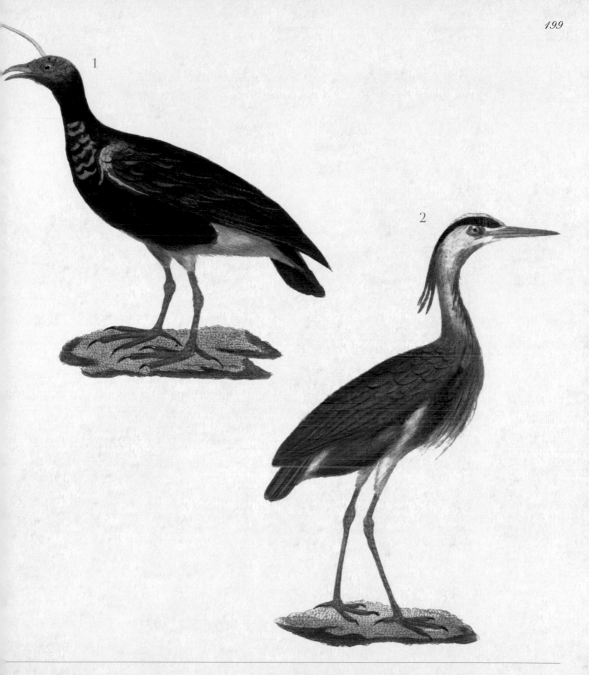

Le Kamichi 2. Le Héron

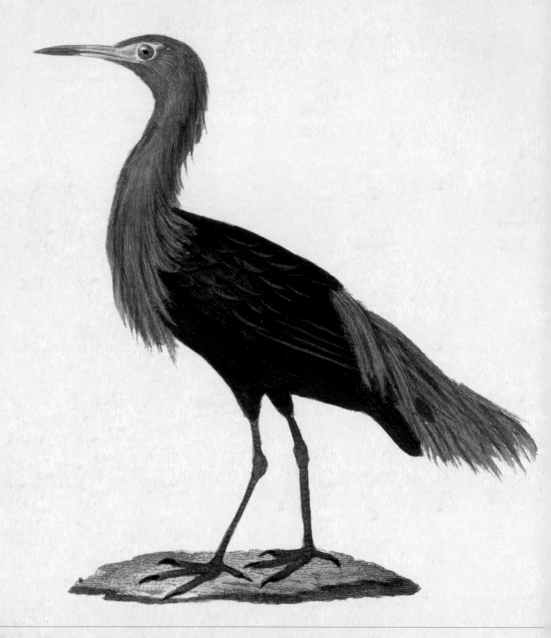

L'Aigrette rousse

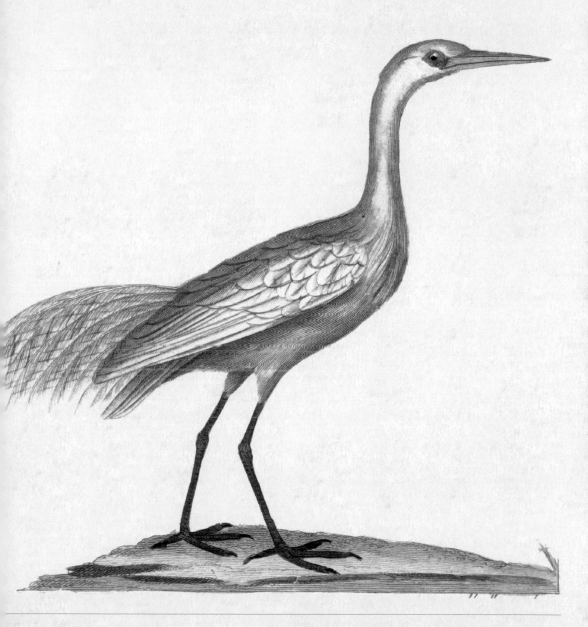

grande Aigrette

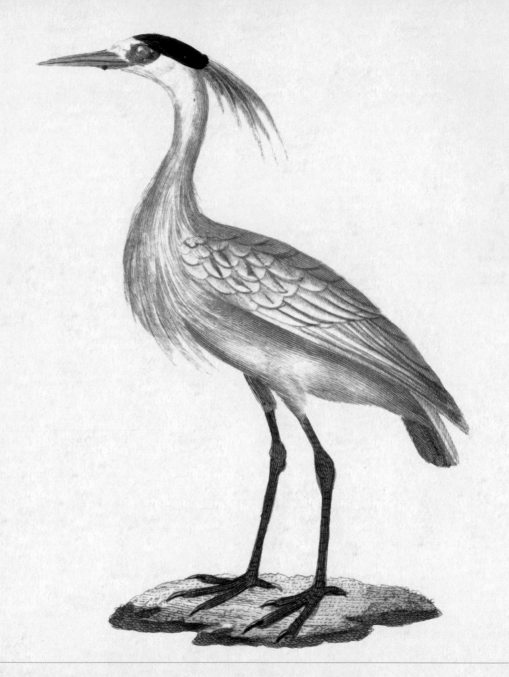

Le Héron blanc a calotte noire

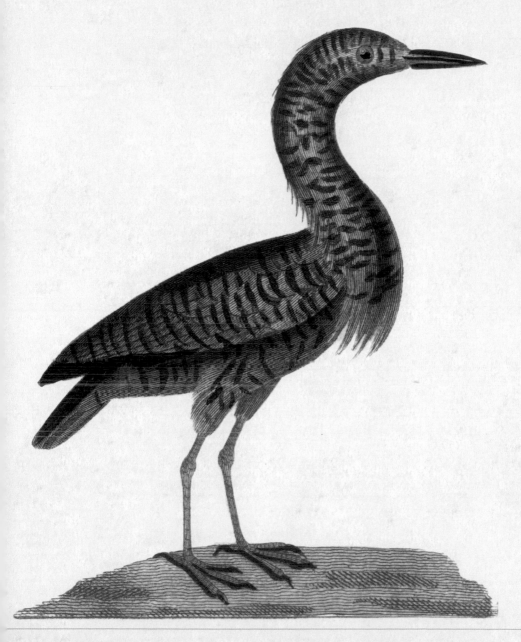

petit Butor de Cayenne

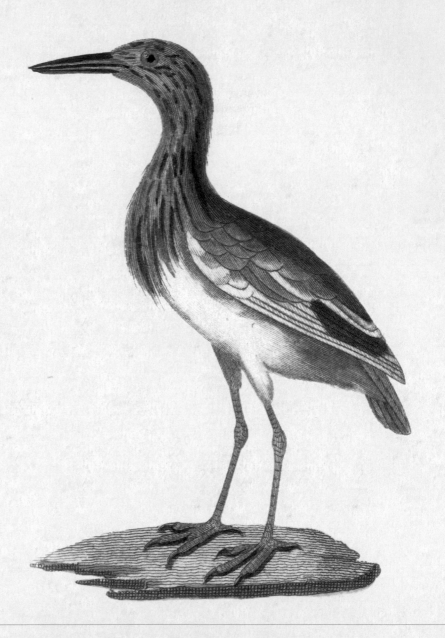

Le petit Butor du Sénégal

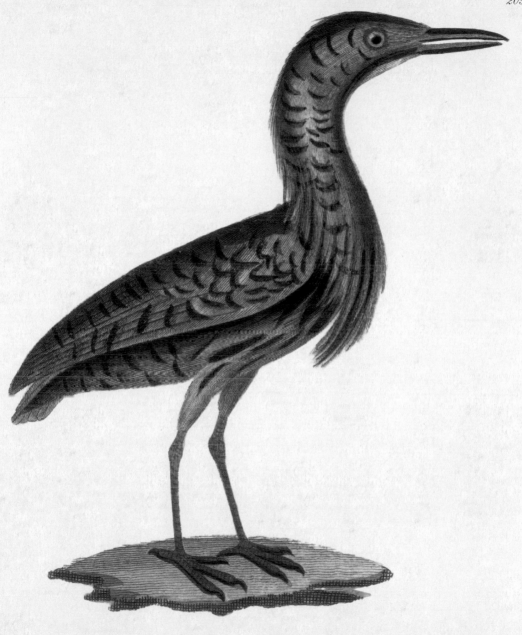

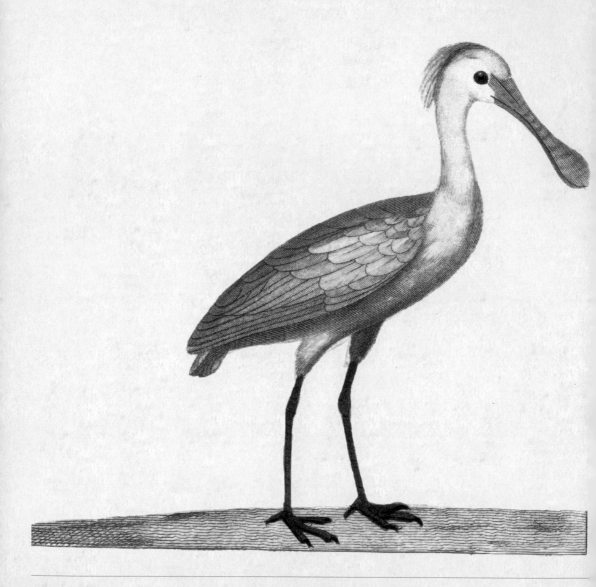

La Spatule

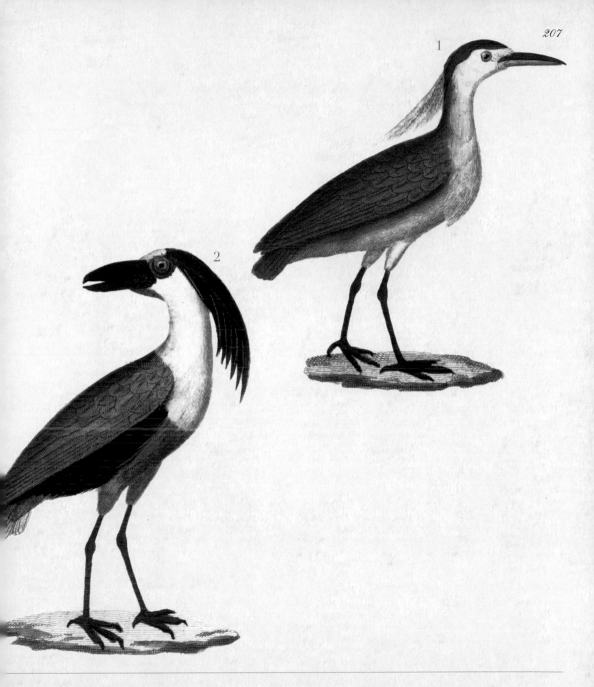

Le Bihoreau 2. Le Savacou

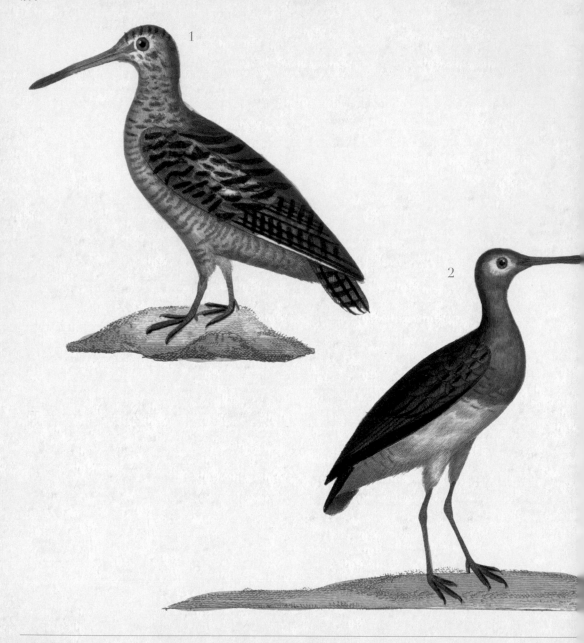

1. La Bécasse 2. La Barge commune

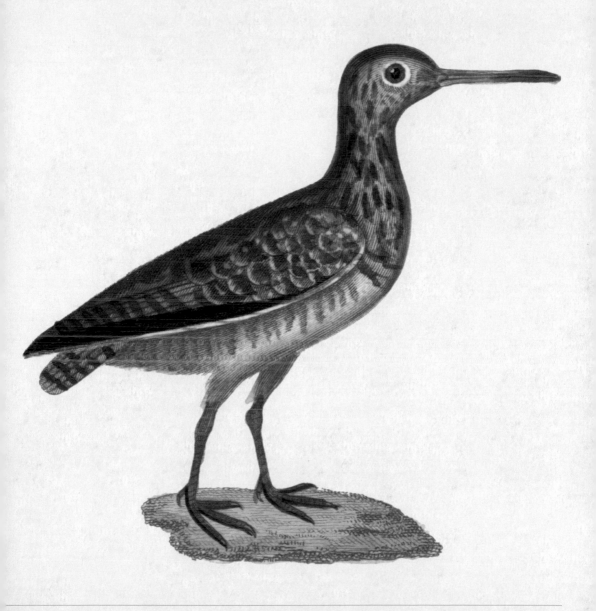

la Bécassine

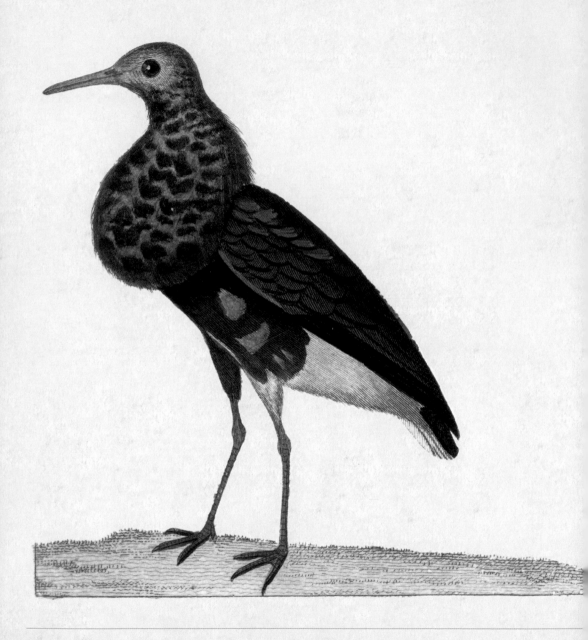

Le Combattant

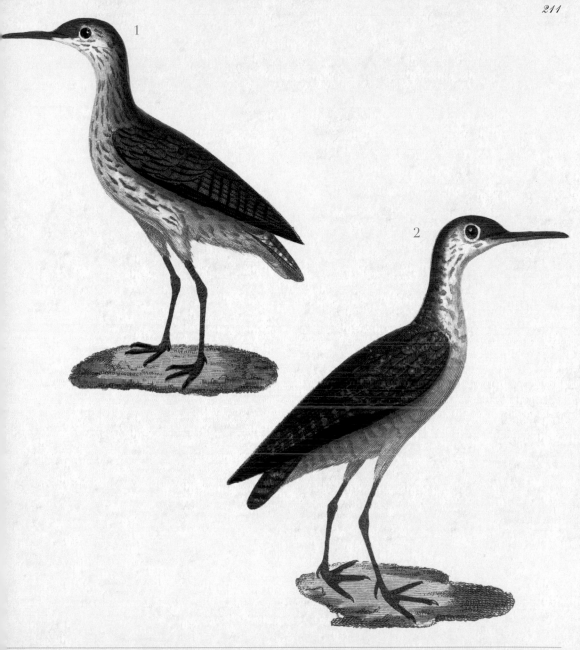

Le Chevalier commun 2. Le Chevalier aux pieds rouges

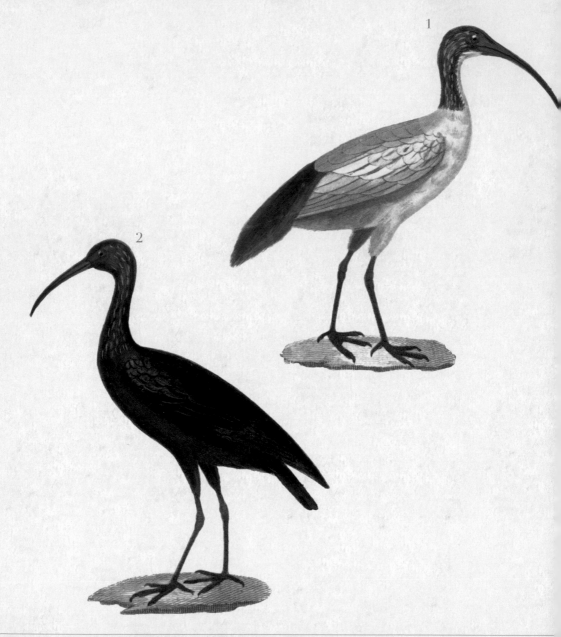

1. L'Ibis blanc 2. L'Ibis noir

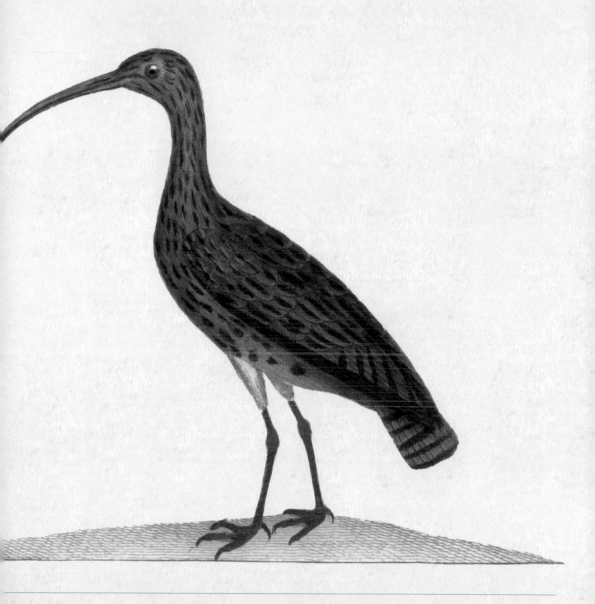

Courlis

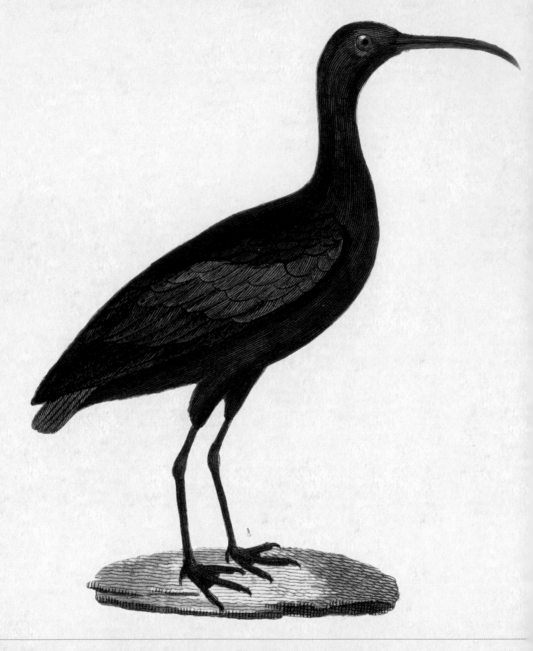

Le Courlis vert ou Courlis d'Italie

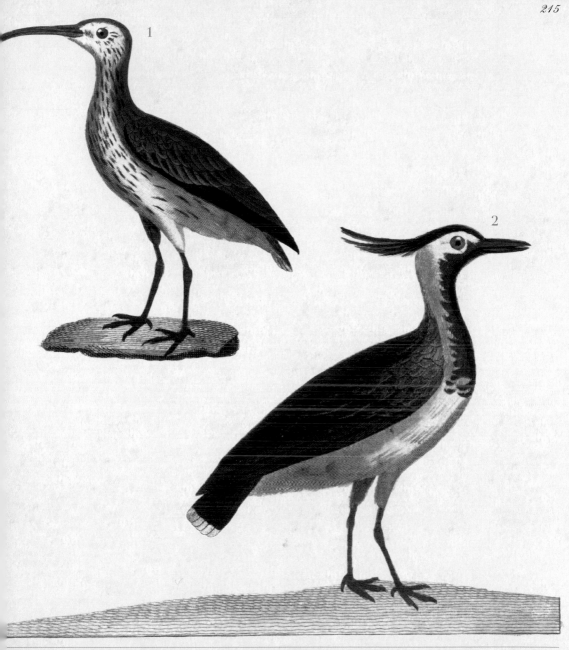

Le Corlieu ou petit Courlis 2. Le Vanneau

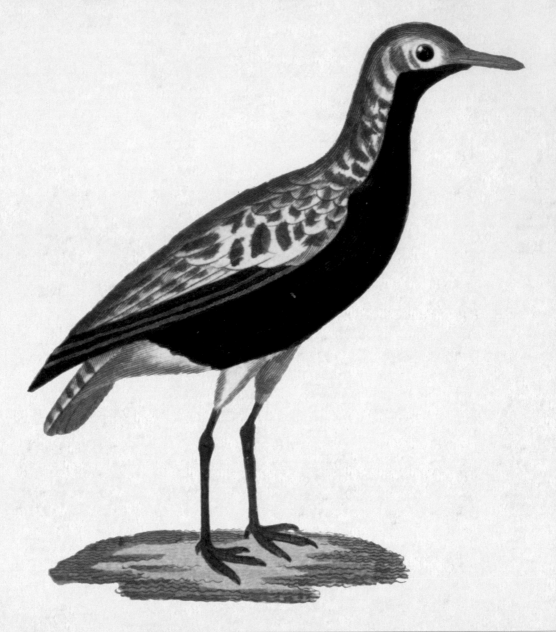

Le Vanneau suisse

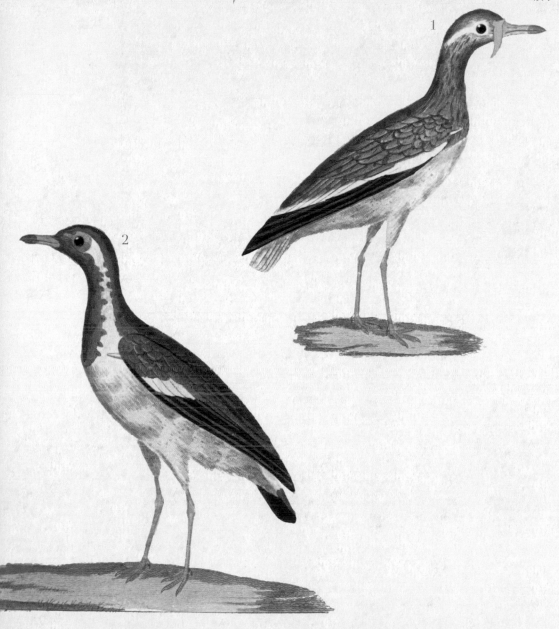

1. Le Vanneau armé du Sénégal 2. Le Vanneau armé des Indes

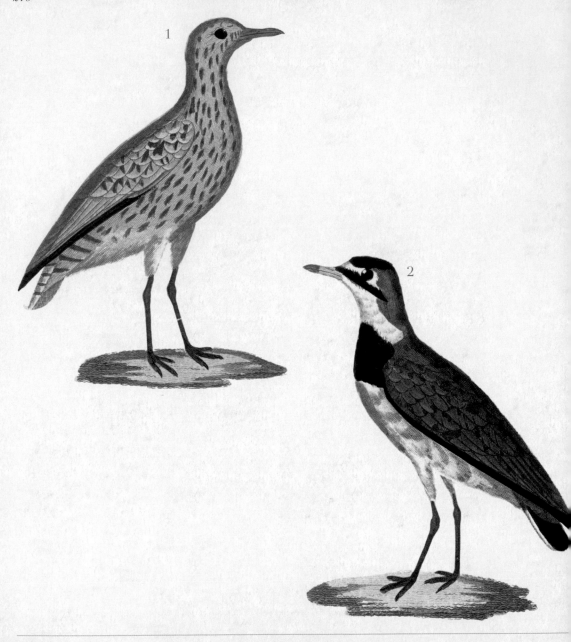

1. Le Pluvier doré 2. Le Pluvier à collier

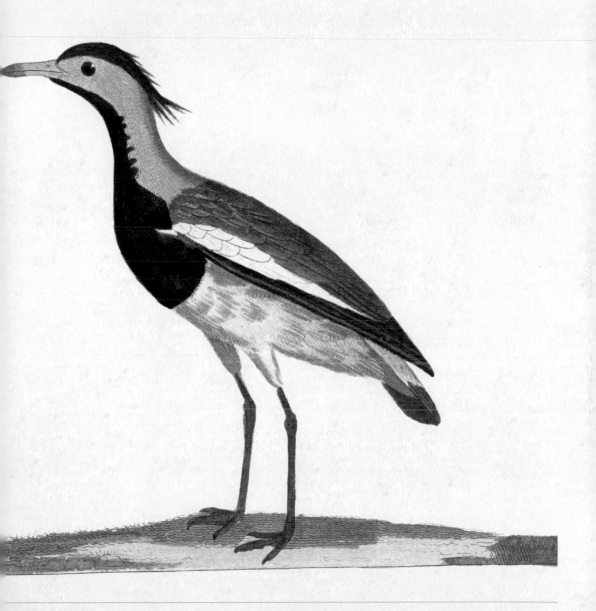

Pluvier à aigrette

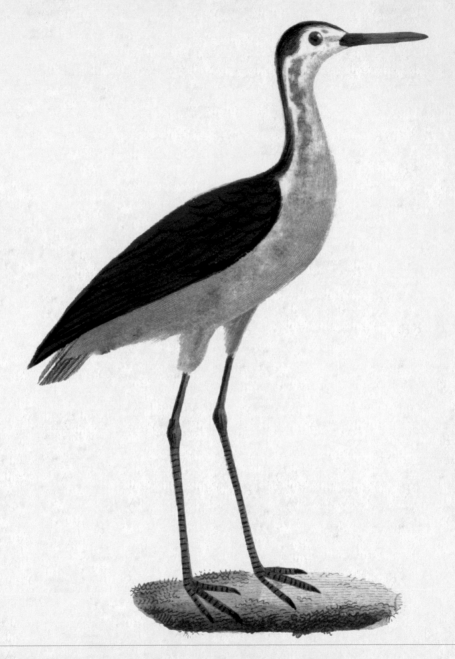

L'Échasse

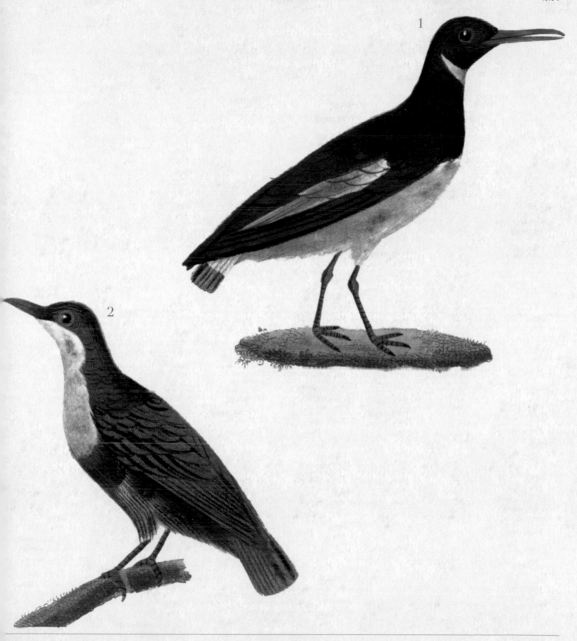

1. L'Huîtrier ou la Pie de mer 2. Le Merle d'eau

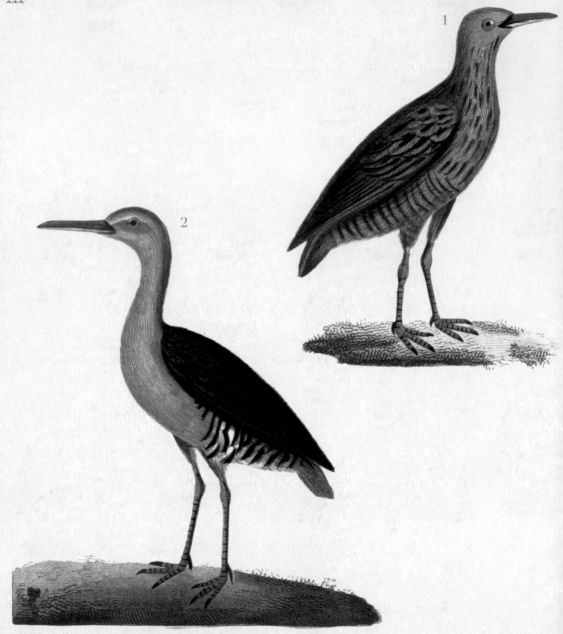

1. Le Râle de terre 2. Le Râle à long bec

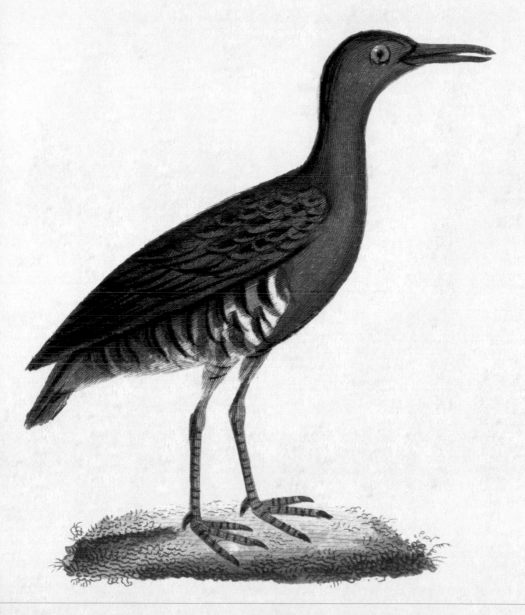

Râle d'eau

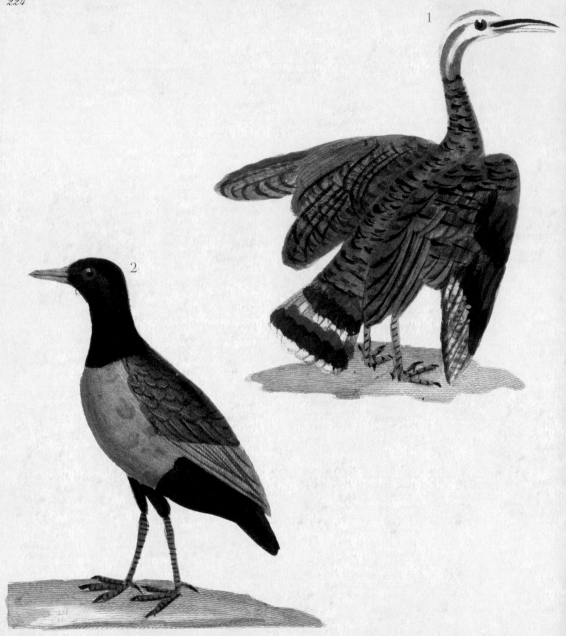

1. Le Caurâle 2. La grande Poule d'eau de Cayenne

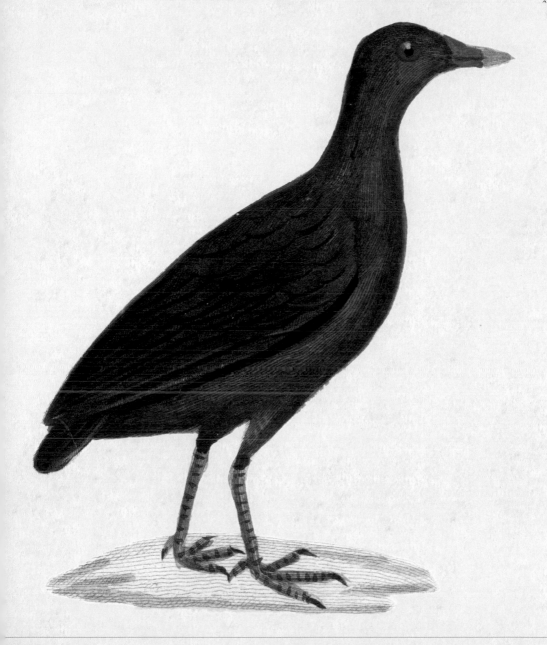

Poule d'eau

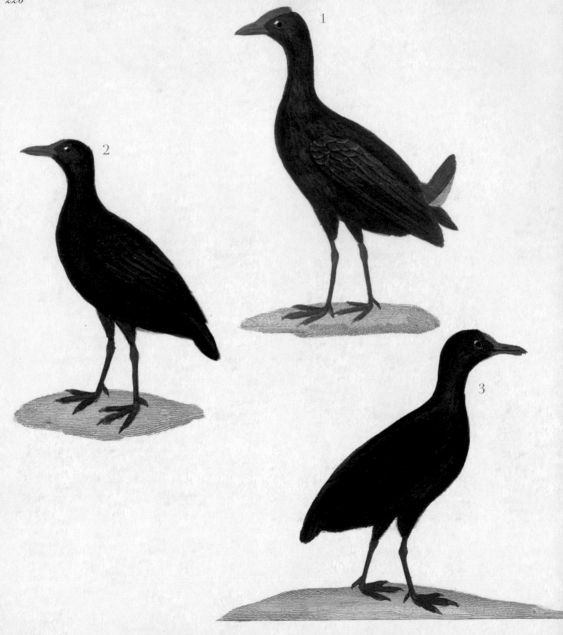

1. La Poule sultane 2. La Foulque 3. La Macroule

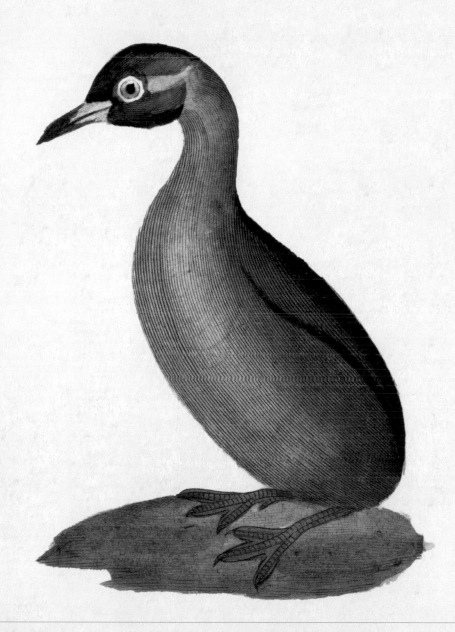

e Castagneux

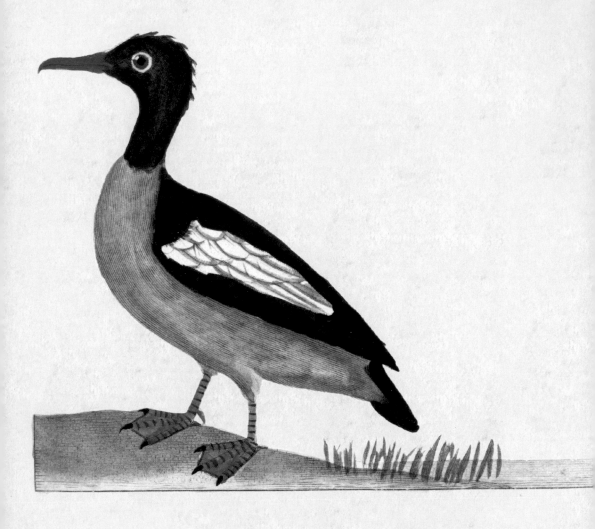

Le Harle

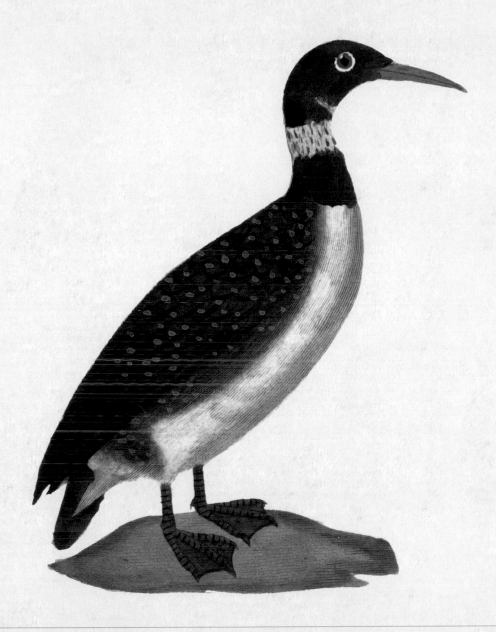

grand Plongeon

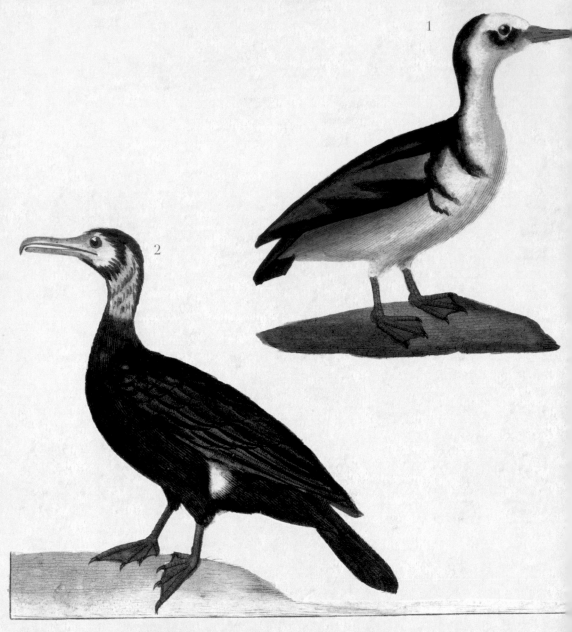

1. La Piette 2. Le Cormoran

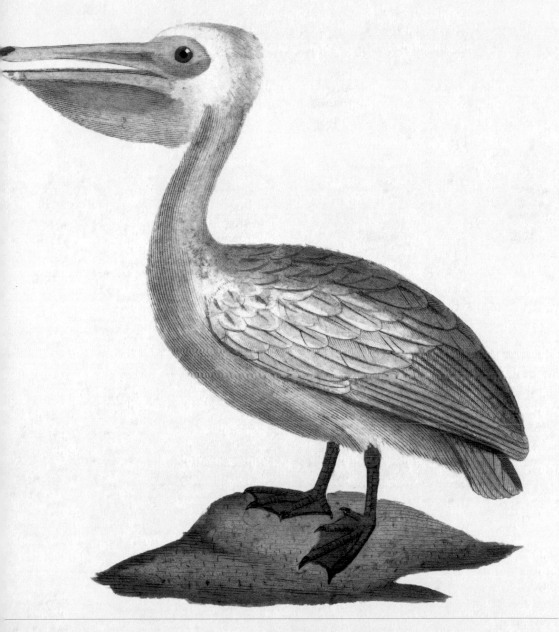

Pélican

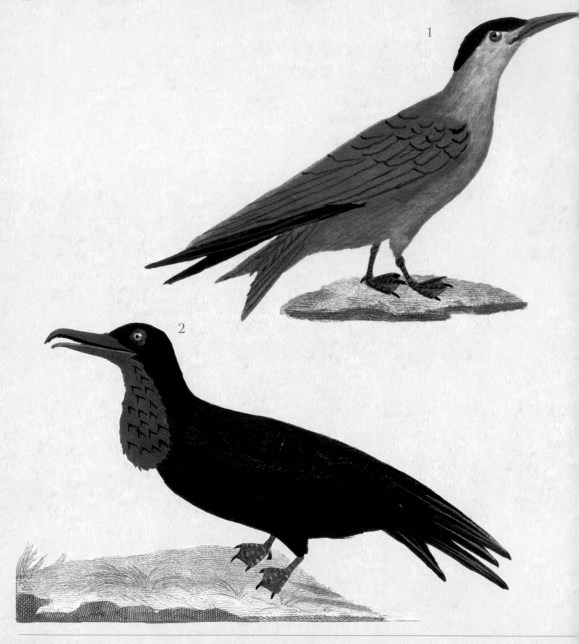

1. Le Pierre-garin 2. La Frégate

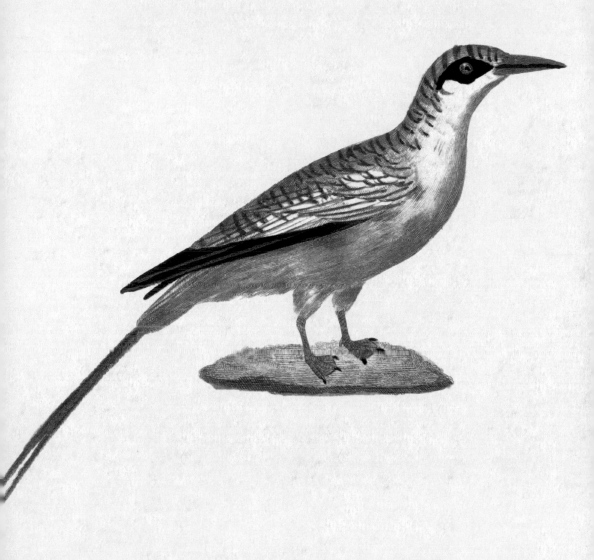

Oiseau du Tropique ou Paille-en-queue

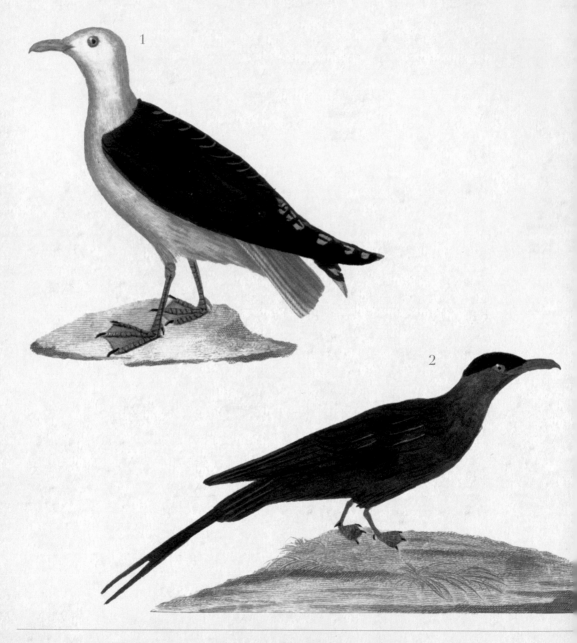

1. Le Goéland à manteau noir 2. La Labbe à longue queue

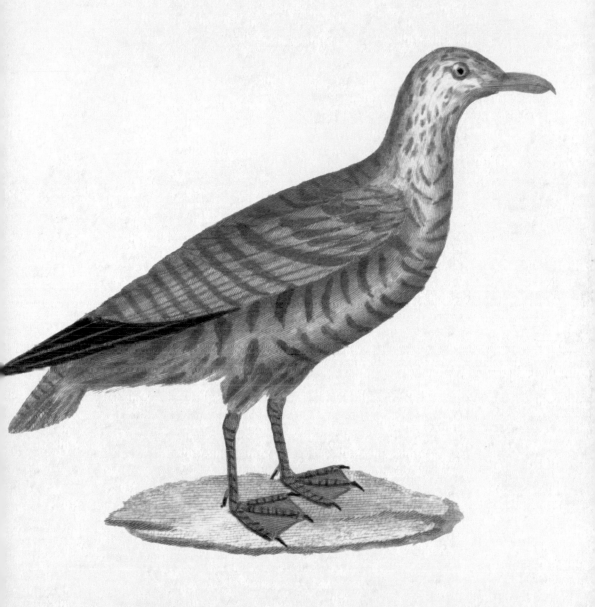

Goéland varié ou le Grisard

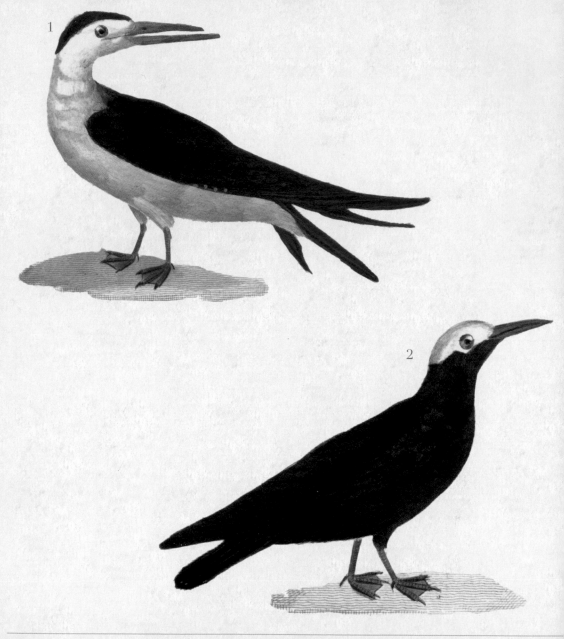

1. Le Bec-en-ciseaux 2. Le Noddi

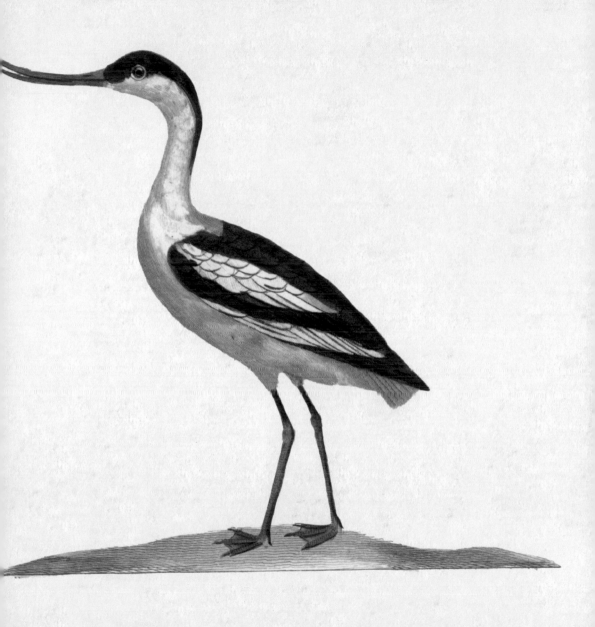

Avocette

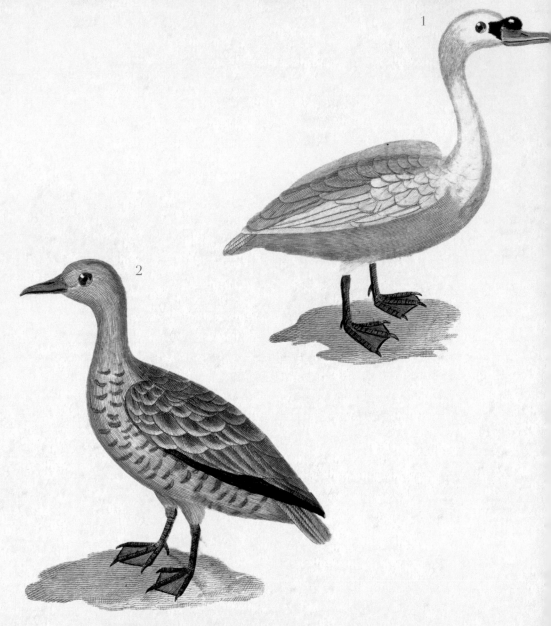

1. Le Cygne 2. L'Oie

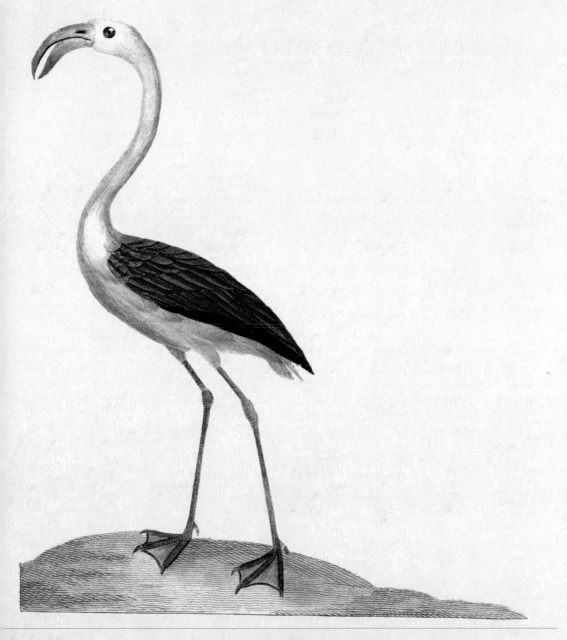

Flammant

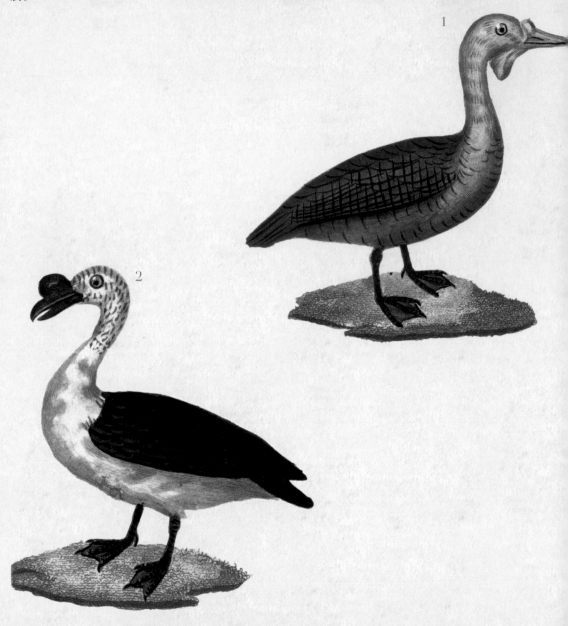

1. L'Oie de Guinée 2. L'Oie bronzée

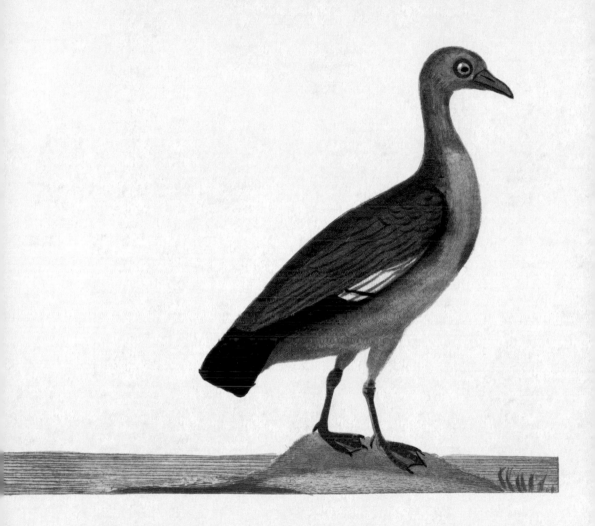

Die d'Égypte

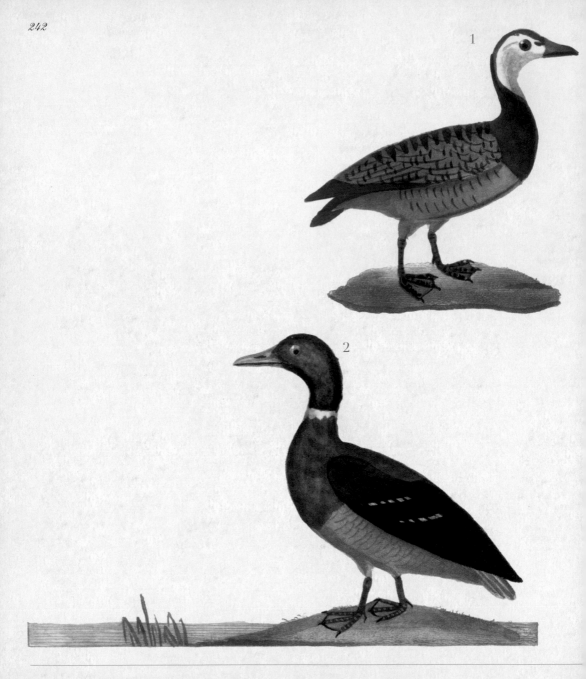

1. La Bernarche 2. Le Canard

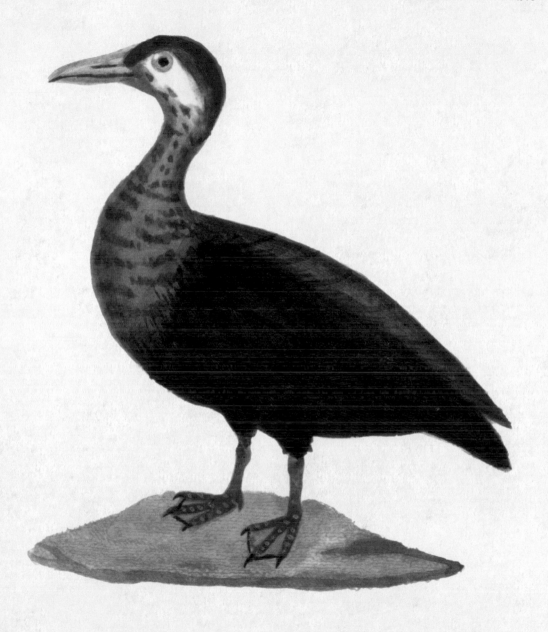

Eider

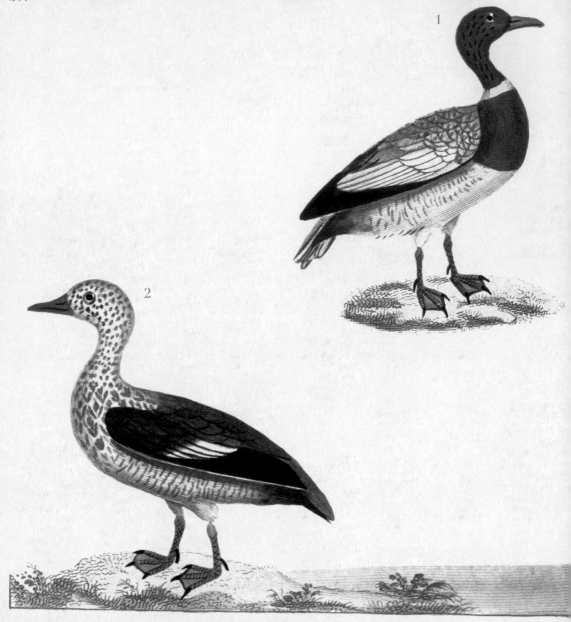

1. Le Canard siffleur 2. Le Chipeau ou Ridenne

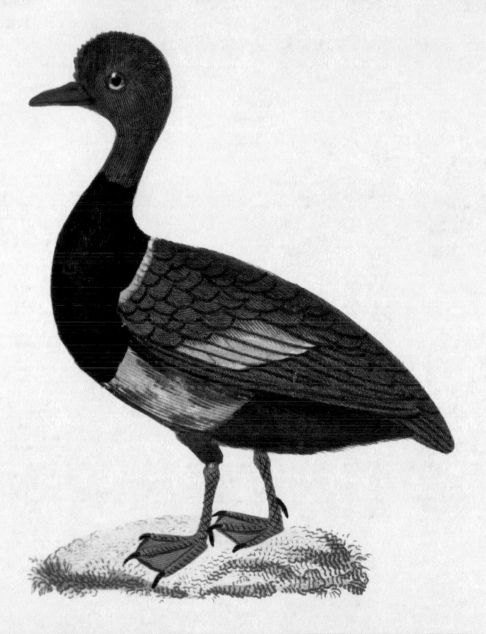

Siffleur huppé

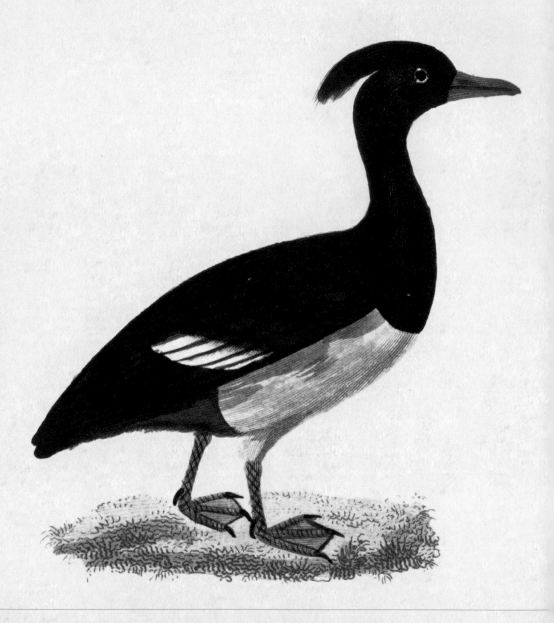

Le Morillon

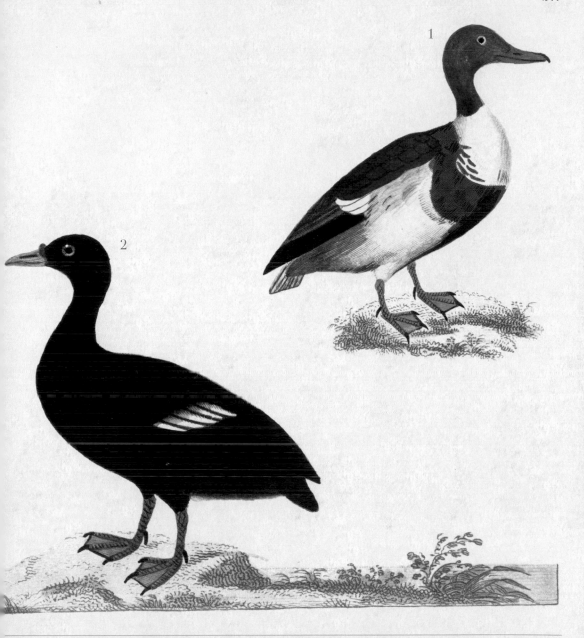

Le Tadorne 2. La Macreuse

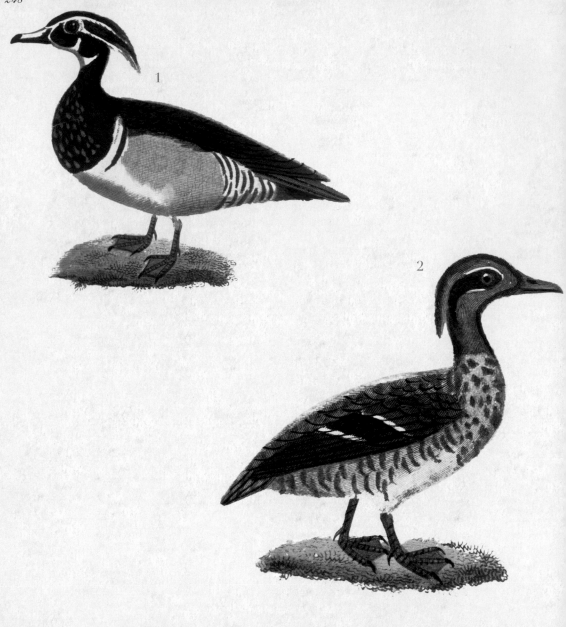

1. Le beau Canard huppé 2. La Sarcelle

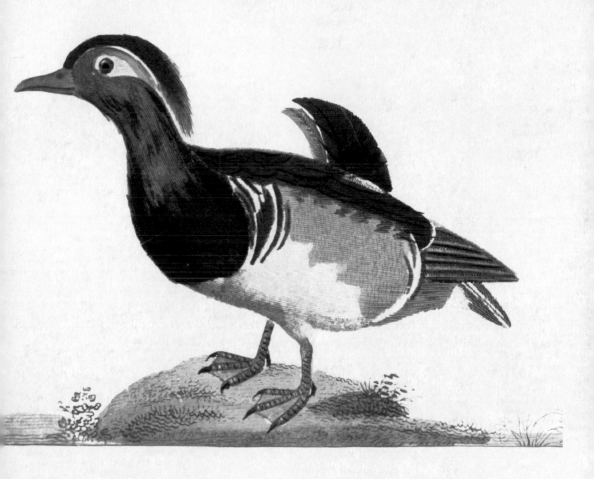

a Sarcelle de la Chine

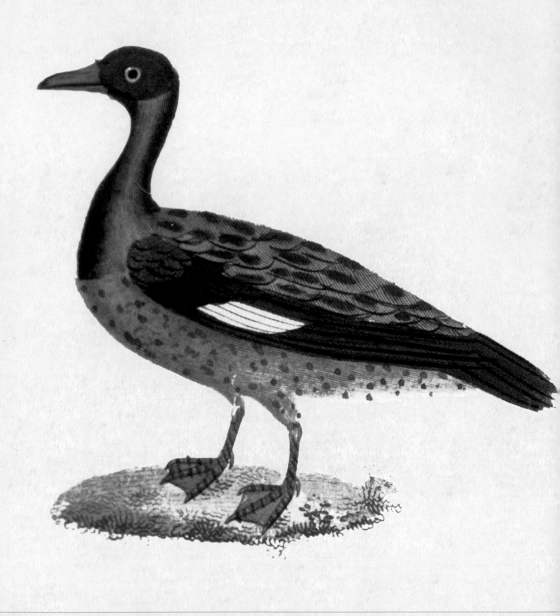

La Sarcelle rousse

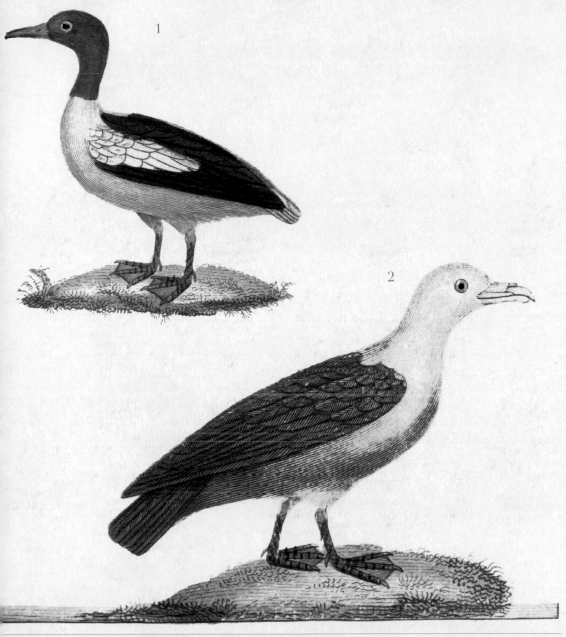

La Sarcelle blanche et noire 2. Le Pétrel cendré

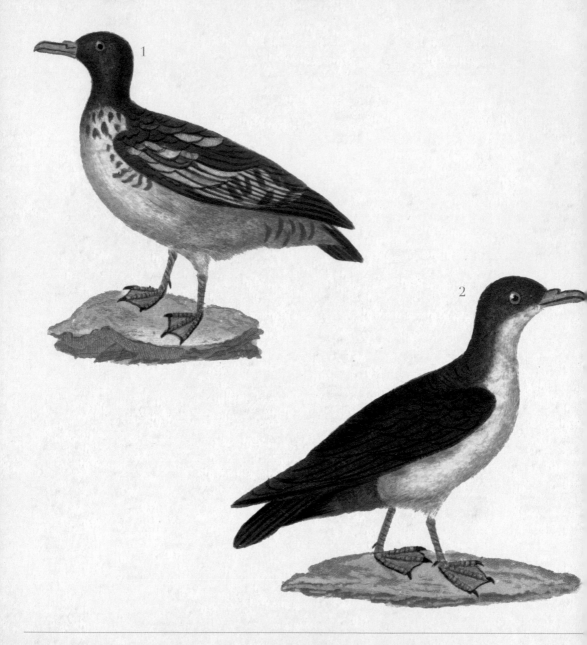

1. Le Pétrel ou le Damier 2. Le Fulmar

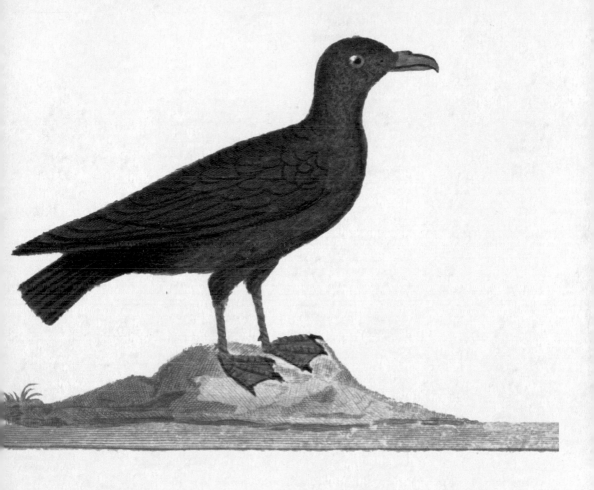

Oiseau de tempête

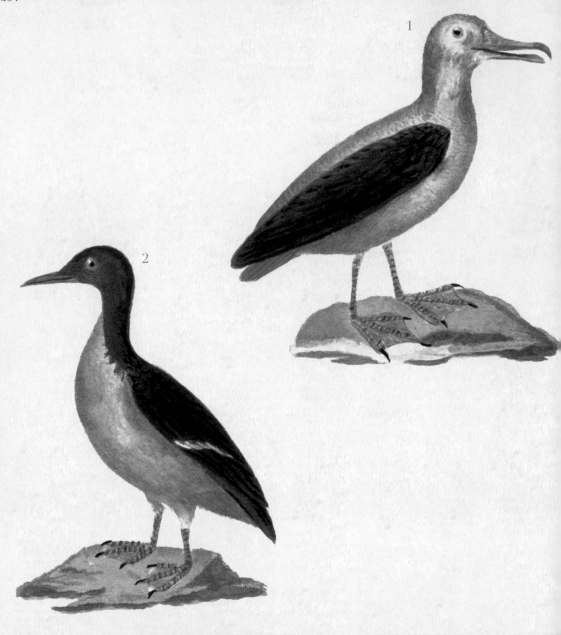

1. L'Albatros 2. Le Guillemot

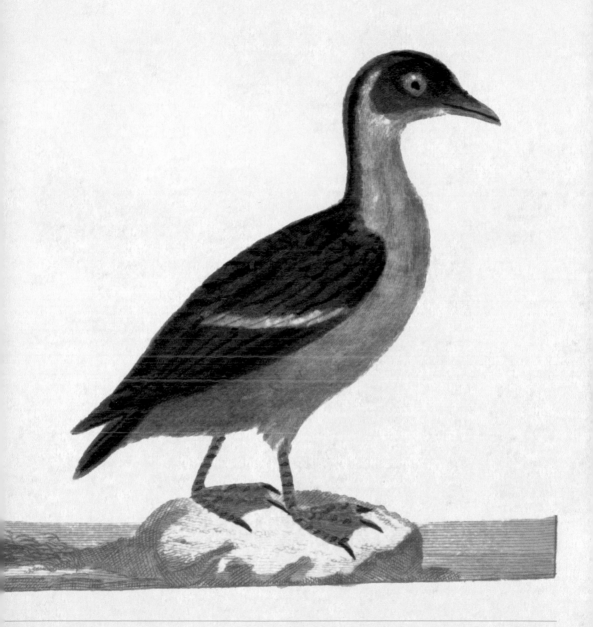

petit Guillemot

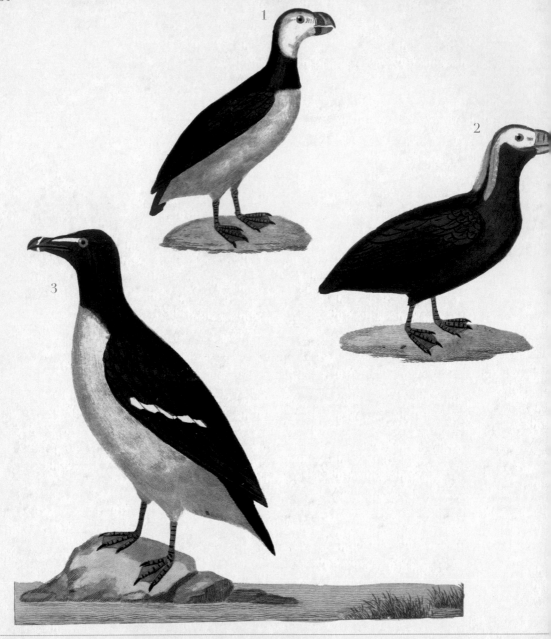

1. Le Macareux 2. Le Macareux de Kamtschatka 3. Le Pingouin

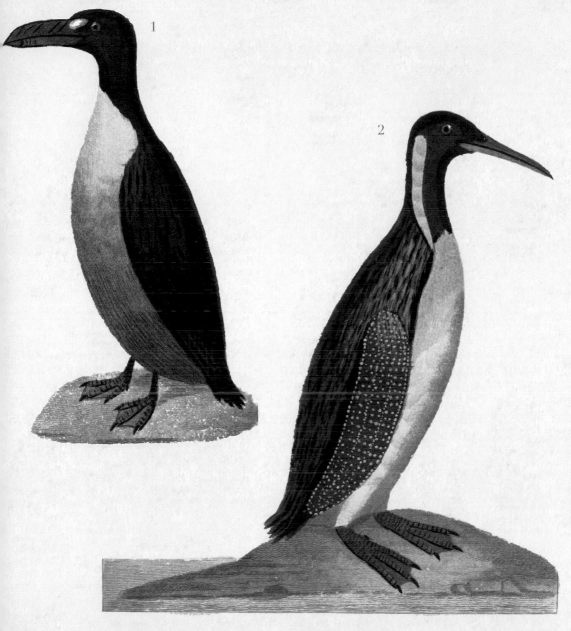

1

2

Le grand Pingouin 2. Le grand Manchot

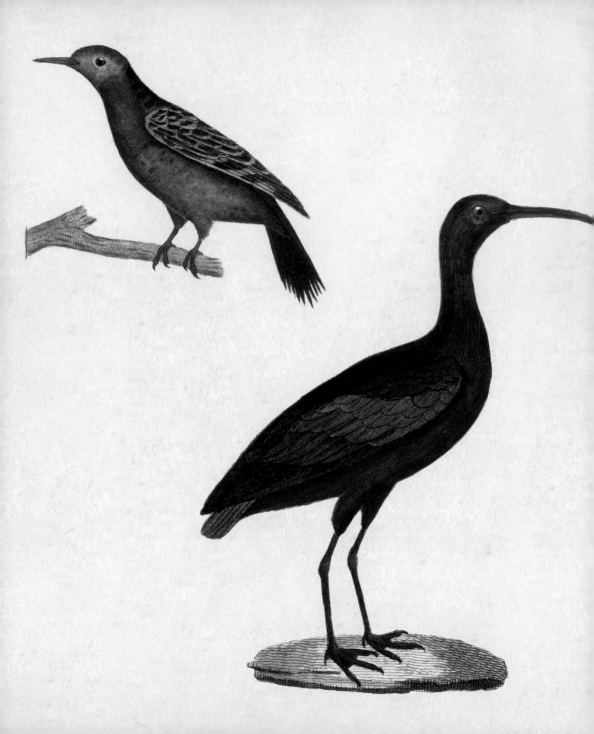